不 用 裝 潢 ， 空 間 換 個 顏 色 ， 美 感 立 即 升 級

玩色
風格牆設計

THE CREATIVE WALLS OF COLOUR

得利色彩研究室 著

CONTENTS
目錄

※ 受限於四色印刷技術，本書提供之實際照片及色塊，與實際漆色略有差別，選色請以得利色卡為主。　

CHAPTER

I

色彩的力量，氛圍的元素

PART 1
換個牆色，讓空間風格煥然一新

空間運用色彩做裝飾，便能夠讓居家充滿不一樣的表情與氛圍，除了帶出個性、傳達出不一樣的的視覺感受，其實只要配色技巧運用得宜，不但有助於營造氛圍，也讓空間風格更對味。

圖片提供 __ 北鷗室內設計

北歐風－自然混搭，融入大地色到繽紛色

北歐國家冬季長、日照短，居住環境特殊讓北歐居民特別珍惜陽光與大自然，顏色的搭配會選擇在自然中找靈感，呈現接近自然原生態的美感，代表獨特的北歐風格。

經常出現象徵樹、土地的褐色、草地的草綠色等，把明亮、自然感受引進室內裡；而源自於植物花卉的顏色，黃色、桃紅色等明度與彩度均高，北歐人也相當喜歡藉由局部點綴方式，讓視覺感強烈，也替空間增加繽紛感。

鄉村風－大地色的療癒，多元的鄉村味道

鄉村風因地域環境又再細分出不同類型，但多以白色為基調，並搭配大地色系、原木色系，符合環境特色，並展現自然味道。英、美地區的典雅情調，顏色使用濃郁飽和，像是橘、黃、藍、綠色等，展現當地活潑、愉悅、人文風情的一面。熱情繽紛的西班牙、金黃色調的義大利；而地中海一帶的建築以藍、白為主，所營造出來的地中海鄉村風，也就少不了這兩種重要的顏色。

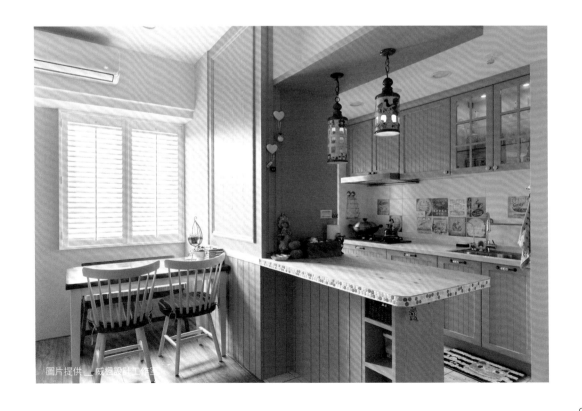

圖片提供＿威楓設計工作室

Loft 風－低彩度色系塑造中性工業味道

Loft 在建築風格呈現上，多半從倉庫、工廠改建而來，且會將樑柱、管線結構暴露在外，為突顯粗野狂放、不修飾的效果，多半搭配使用彩度不高的顏色呈現，有時為要加強空間的冷感，會特別使用像黑色、藍色、灰色等；這些帶一點冷冽味道，與建築相搭配不突兀，還能表達出一種不需遮掩的率性感受。

空間裡也常以紅磚、木條來做鋪陳，這些色調本身就屬於大地色系，從中加入一些暖色系、濁色系，相互搭配，增加風格的暖度，同時也會讓整體風格色調獲得平衡。

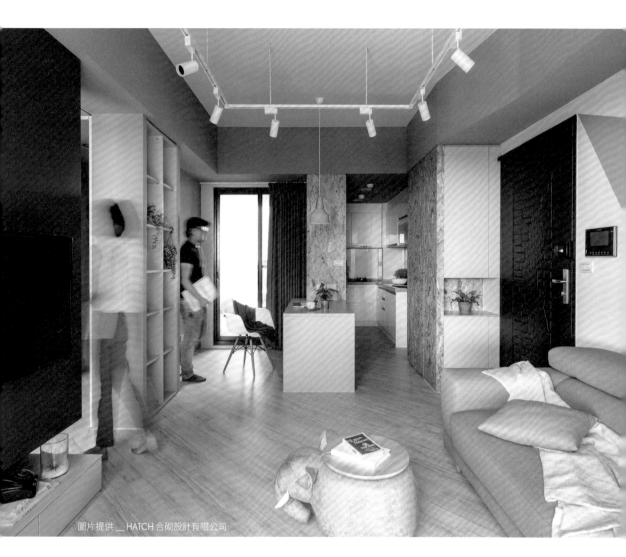

圖片提供 __ HATCH 合砌設計有限公司

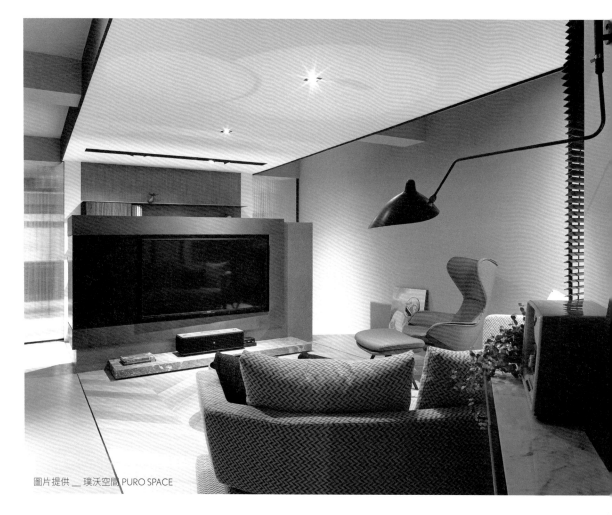

圖片提供 __ 璞沃空間 PURO SPACE

現代風－精緻樑柱線條，空間的精簡用色

來自經濟層面的平價需求，現代住宅的直接影響，捨棄耗費多工雕琢，採取簡單俐落的線條及保留建材原貌不多雕飾；愈趨細緻簡單的樑柱線條，可隨意安排牆面的色彩，意味從傳統建築厚重的束縛中解放開來的新生活。

最常使用白色、灰色、黑色及棕色等中性色彩，特別強調明亮的空間感，具有讓空間放大的視覺效果。喜歡沉穩的空間感，黑色、灰色可以營造成熟的效果。其他彩度較高的顏色，如黃色、橘色，可依照喜好加入，表達居住者的顯眼個性。

PART 2

解構色彩的秘密

改變牆面色彩，是最容易且快速營造空間風格、氛圍的裝修方式之一，藉由色彩就能輕鬆轉化空間語彙、改變心情。掌握以下色彩必懂知識，了解顏色，讓配色快速上手。

色彩三元素－色相、明度、彩度

1. **色相**：色彩的通用名稱，指的是顏色的主要表徵，表徵取決於不同波長的光源照射，以及有色物體表面反射，並由人眼接受時所感覺不同的顏色，例如：紅色是一種色相，藍色也是一種色相。

2. **明度**：色彩的亮度，也就是色彩對光線的反射程度，顏色中所含黑白成分的多寡，這決定了明或暗。例如：黃色是所有色彩中明度最高的顏色。

3. **彩度**：色彩的純度或飽和度，色彩純度比例高為彩度高，反之則為彩度低，彩度愈高，顏色愈純、愈豔；彩度愈低，顏色愈澀、愈濁。例如：紅色是所有顏色中，彩度最高的顏色。

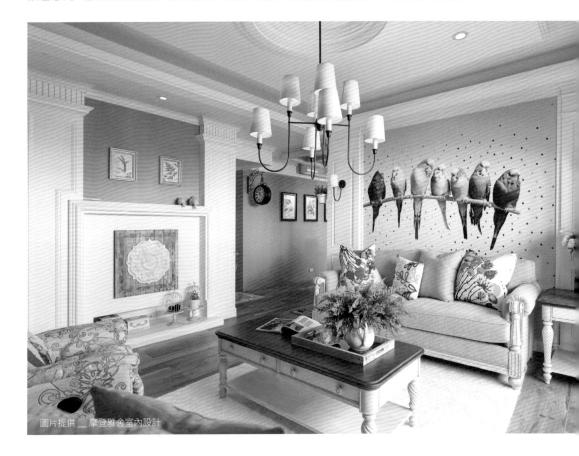

圖片提供 _ 摩登雅舍室內設計

認識配色法寶—色相環

色相環是一種將光譜上人可視光所形成的顏色頭尾相連的結果，也就是彩虹的顏色。

1. **同色系**：同色系配色即同一色相中加白或加黑，即能創造深淺不同的同色系，色相明確也十分容易搭配。

2. **鄰近色系**：色相環中選定一個顏色後，左右兩旁的顏色即為鄰近色，例如：黃色的鄰近色為綠色與橘色。鄰近色的色調傾向協調，同時又能輕鬆創造變化。

3. **對比色系**：色相環中選定一個顏色後，面對面的色系即為對比色，例如：綠色的對比色為紅色、黃色的對比色為紫色。由於對比的色相感鮮明，能營造強烈的視覺效果。

4. **暖色與冷色**：兩個中性色為界，紅、橙、黃等為暖色；綠、藍綠、藍等為冷色。

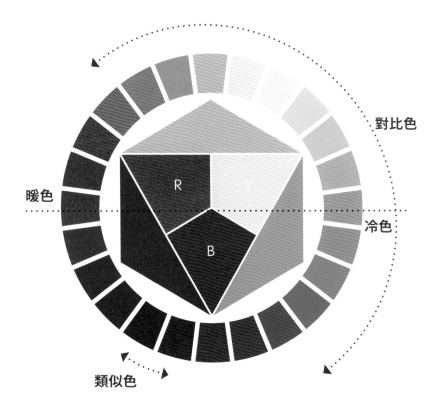

圖表繪製 __ 黃雅方

PART 3
顏色與心理感受的關係

當我們用色相、明度、彩度精確看待色彩，些微明暗層次或彩度鮮豔程度的變化，就足以改變色彩的面貌。而每看一個色彩，就會自然湧出不同的心理感受，使每個色彩都有其獨特的個性。眼睛看到了顏色，就會喚起某些特定的心理感受。

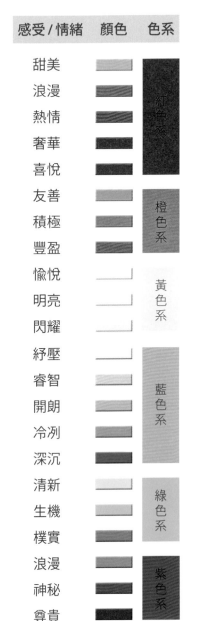

感受/情緒	顏色	色系
甜美		
浪漫		
熱情		紅色系
奢華		
喜悅		
友善		
積極		橙色系
豐盈		
愉悅		
明亮		黃色系
閃耀		
紓壓		
睿智		
開朗		藍色系
冷冽		
深沉		
清新		
生機		綠色系
樸實		
浪漫		
神秘		紫色系
尊貴		

色彩 VS 心理感受的對照參考

在此提供常見的色彩心理感受對照參考。話雖如此，但色彩的認知還是有個人差異，只要可以忠實呈現你的感受，色彩無所謂標準答案及對錯，當然可以自行延伸或寫下自己的色彩心理傾向，希望可以幫你找到所需的空間情緒及氛圍。

色彩與空間大小

若要改變空間大小給人的視覺感受，運用顏色來調整可說是最為簡單便利且經濟的方式。若要讓空間看來更高挑，由天花、牆面到地坪，可選擇三種明度的色彩，並依明度最高、次高與明度最低的方式呈現，因為色彩在空間上的呈現是經由人的視覺觀感比較而來，因而高明度的天花會讓人感覺輕盈，也使得空間呈現更為高挑。

這也是許多居家空間以白色作為天花主色的原因；同理，在平面的空間中也可以相同方式來創造「魔術大空間」。

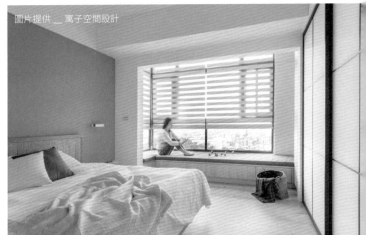

圖片提供 __ 寓子空間設計

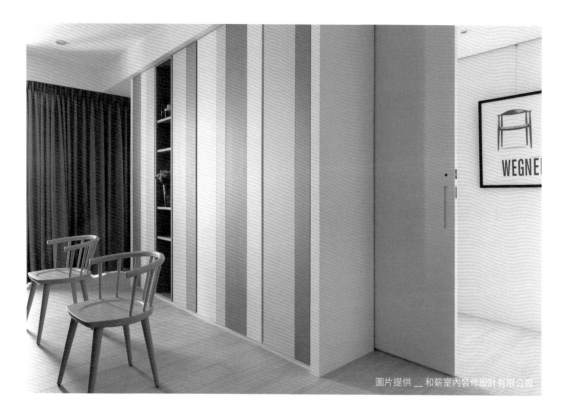

圖片提供 __ 和薪室內裝修設計有限公司

色彩與空間印象

在空間中若能合宜運用色彩，即便是在相同的環境下，也能營造出截然
不同的氛圍感受。最重要的便是空間中色彩的運用，而運用的方式除了
以天、地、壁三個面呈現之外，傢具、窗簾及適度的各色軟件搭配，即
便是相同的空間，也能創造出氣氛迥異的視覺感受。

色彩與空間明暗

雖然淺色或高明度色彩可創造出相對光亮的環境，但因淺色會強化空間
中的稜角及線條，在挑選使用上反而比深色來得更難運用；且一般裝修
在與設計師或油漆師傅討論用色時，通常會以色票來溝通，但相同色彩
亦會因為塗佈面積而在視覺感受上帶來差異。

單一淺色若漆上整面牆，看起來會比色票上來得更淺；暗色系漆上整面
牆後，視覺感受上會較色票來得更暗，這點也是在使用顏色（尤其是油
漆）妝點居家環境時，要考量的地方。

PART 4
改造一面風格牆的五個步驟

很多人認為裝潢就是得大動土木，但其實並非如此，在不需全屋改裝、變動格局情況下，色彩輕裝修是相當好入門的方式，不但簡單便利且經濟，運用得宜也能立即讓空間的視覺感受、大小尺度有所變化。善用「色彩」這項利器，改造自家的壁面，無論請師傅塗刷還是自己 DIY，透過適宜妝點，輕鬆替空間帶出個性、甚至變得有型。

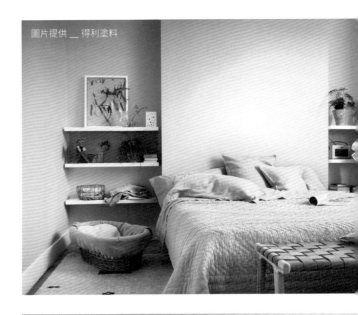

圖片提供 __ 得利塗料

Skill_1 單色法快速易上手

單色法是簡單且最容易上手的用色法，決定好塗刷的牆面位置，再選擇自己喜歡的顏色，就能輕鬆玩色。

顏色不論明暗深淺，以自己看得舒服順眼最重要，剛開始嘗試空間用色的人，可以從選用帶有一點其他色調的淺色系塗刷牆面，空間會顯得有層次變化。

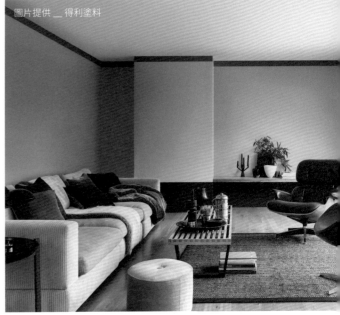

圖片提供 __ 得利塗料

Skill_2 單牆法掌握空間焦點

牆面色彩能一躍成為空間裡的主角，選擇視覺常常停留的牆面作為主牆，塗滿彩度鮮豔活潑色彩，因為一面牆在空間的比例份量不大，重點用色可以突顯傢具並讓空間有了視覺焦點與份量。

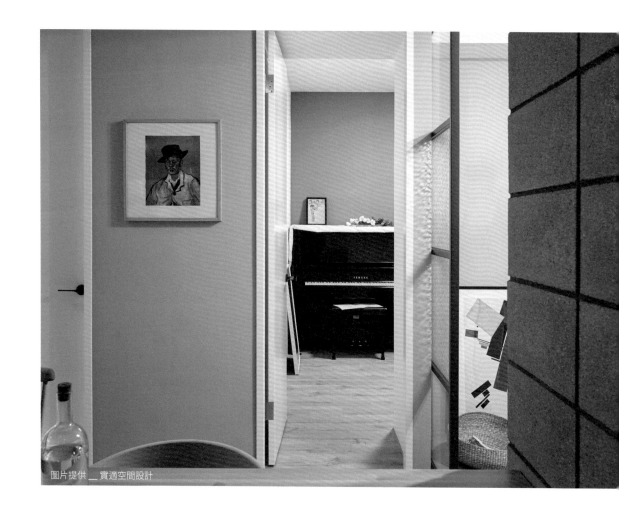

圖片提供 __ 實適空間設計

Skill_3 協調最搭且不失敗的同色系

同色系搭配是最容易學習的色彩搭配法,從色相環中找出自己喜愛的顏色,再適當加入白或黑,色相就有所區別,同色系色彩可以選擇冷色調或暖色調,也能是亮色系或暗色系,雖然色相不同但出自於同色系而又能有所連繫。只要搭配得當,色與色之間也能有相互襯托的作用。

Skill_4 大地、大氣色系百搭好入門

接近泥土的大地色系和近似於空氣、雲層的大氣色，因為正是接近大自然的顏色，不冷不熱，所以看起來特別讓人感到舒服與踏實。居家空間的配色要上手，不妨能從大地色系、大氣色系著手，搭配上不易出錯也容易入門，甚至讓人感到放鬆與舒適。

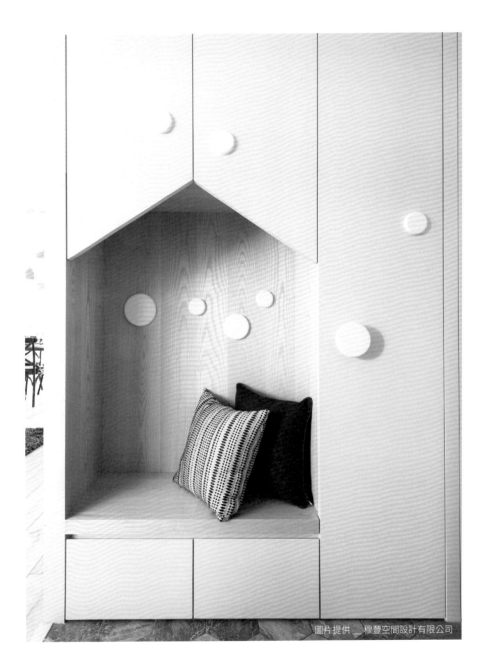

圖片提供 __ 穆豐空間設計有限公司

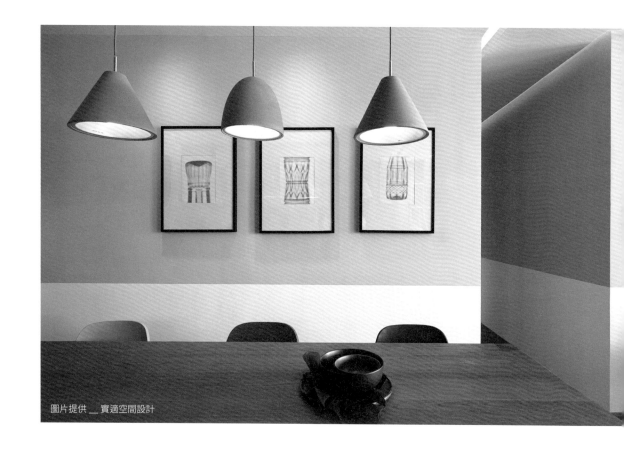

圖片提供 __ 實適空間設計

Skill_5 傢具、畫作色彩延伸法，讓配色有整體性

許多人是先有傢具再選牆色或有心愛的畫作傢飾需要與牆面搭配，此時只要
先考慮傢具或畫作裡面的顏色，延伸成為牆面色彩，即可達到空間色彩整體
一致的和諧感。

CHAPTER

2

空間配色，潮流趨勢

PART 1
國際潮流│得利 2018 色彩趨勢

point1

暖木棕之家
The Heart Wood Home

Dulex 得利美學中心的 2018 代表色─暖木棕，具備溫和、包容性強等特質，讓人們可以自由地運用與搭配。以暖木棕為主題的「暖木棕之家」，主要以粉灰色／淺粉紅色圍繞著暖木棕與深紫色，呈現寧靜包容感。

除色調選用和搭配外，居家配件也建議可透過異材質與個性化元素的傢具、傢飾配件，突顯暖木棕色彩的無限可塑性，例如細緻的植物紋理與大理石、「黃銅色的金屬拉絲餐椅」形成巧妙的對比，或是由帶著歲月老質感的傢具與新傢具的和諧共處，展現暖木棕的多樣包容性。

30YR 49/097	10YR 73/038
60YR 20/117	70YR 50/086
90RR 16/095	COLOUR OF THE YEAR 10YR 28/072
46RB 06/074	30RR 22/031
50BB 08/171	50YR 08/038

PINKS TO BLUES
(Dulux 色組)

不論是更深沉、或是更明亮大膽的色調，皆能與優雅的暖木棕色呈現
完美結合，勾勒一種寧靜又療癒的空間美學意境。

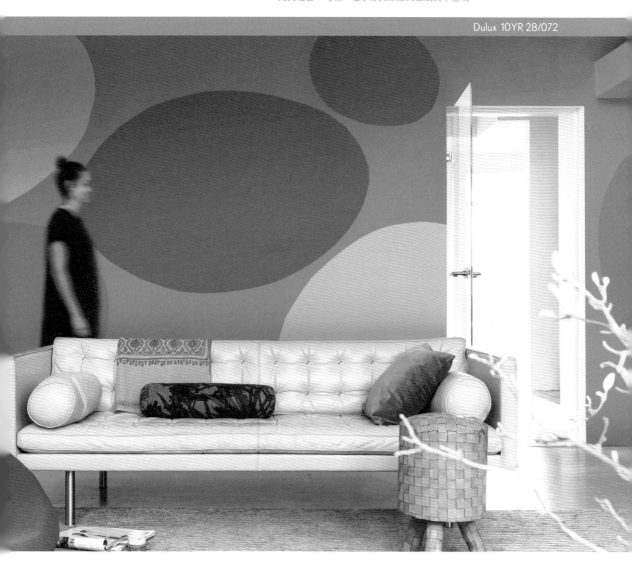

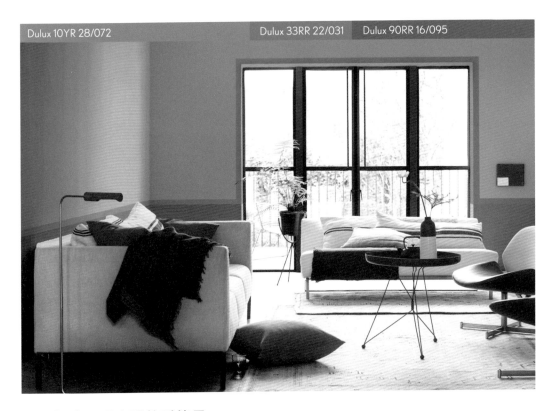

Dulux 10YR 28/072 Dulux 33RR 22/031 Dulux 90RR 16/095

溫和舒適展現空間的暖能量

想讓居家環境中時時充滿平靜、自然的氛圍，不妨做點不一樣的搭配。取代一般家庭最常使用的白色，運用暖色系中粉藕色、粉膚色作為家裡的牆面主色調，不僅百搭於各色傢具軟件，在自然光線下，也為室內帶來最舒緩無壓的空間視野。

優雅清爽的臥房空間色

想進一步形塑空間沈靜優雅的質感，帶有淡淡木色元素的粉藕色可說是不二選擇，其暖色調性能與室內木素材完美呼應，呈現家中自然無壓的質感，無論搭配深邃的靛青色、紫灰色，或是清爽的象牙白，都能為房間帶來優雅美好的質感。

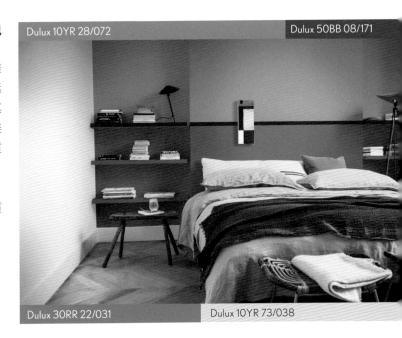

Dulux 10YR 28/072 Dulux 50BB 08/171

Dulux 30RR 22/031 Dulux 10YR 73/038

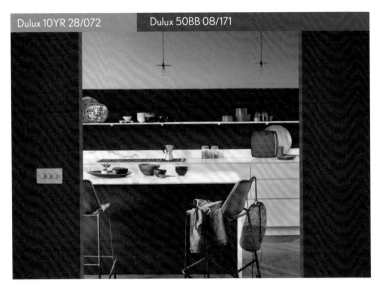

Dulux 10YR 28/072 Dulux 50BB 08/171

百搭粉增添空間質感

即使在傢具、雜貨小物略多
的空間中，選用帶有自然原
木色調的暖木棕色作為室
內的核心色，不僅能帶來視
覺的沈穩氛圍，搭配米白、
大地色系的軟件，則能提升
室內的色彩層次，各式小物
不但不顯亂，反而成為點綴
空間的有趣亮點。

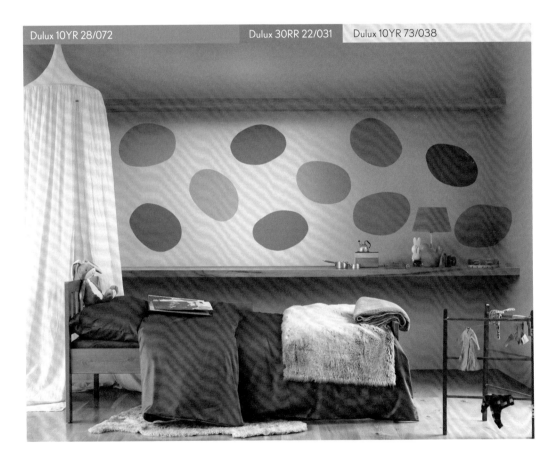

Dulux 10YR 28/072 Dulux 30RR 22/031 Dulux 10YR 73/038

用色彩創造小孩房柔和的靜謐感

小孩房強調平和溫暖的感受，建議使用暖和的中性色，讓小孩子舒眠好睡。
粉藕色、粉灰或是粉棕這類與自然原木接近，同時偏暖的色調，最能帶來靜
謐柔和的氛圍，也最適合作為臥房和小孩房空間的核心色。

point2

「暖心仁厚」型 X 舒適愜意之家
The Comforting Home

暖心仁厚的人們力求外觀和實用的極致、美學與功能的平衡，並展現對細節的重視，這群人也喜歡生活在一個被溫暖擁抱的環境中。

因此舒適愜意之家，將以陶土色結合淺粉紅，讓感官舒緩療癒。而空間配飾則建議可以木質色的溫暖，皮革的柔軟、絲綢的細膩與天鵝絨的華麗，營造出一個輕鬆卻有質感的空間。

90YR 55/051	13YR 07/157
10YR 27/323	COLOUR OF THE YEAR 10YR 28/072
10YR 37/143	50YR 21/318
90YR 36/203	80YR 21/226
20YY 55/151	00YY 21/321

REDS TO YELLOWS
（Dulux 色組）

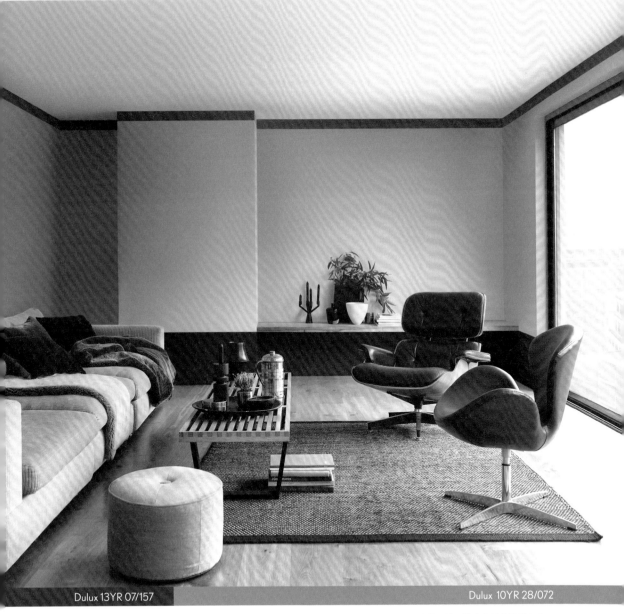

Dulux 13YR 07/157

Dulux 10YR 28/072

從紅色過渡到黃色色系，以木質色的溫暖，皮革的柔軟，帶來自然的溫潤氣息，
且抹上自然木色。

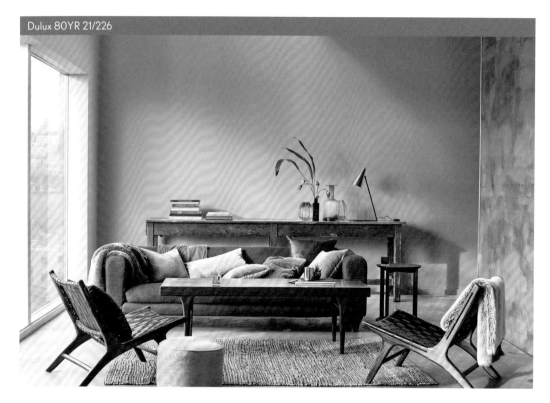

Dulux 80YR 21/226

與自然光線相得益彰的室內配色

想打造淨爽清透的空間，牆色的運用就顯得格外重要。此案運用接近大地色質感的淡木棕作為基底色，搭配木質傢具與布沙發，加上簡單的綠色植株，看似簡單的佈局，卻能讓空間中光影色彩充滿層次，創造出優雅愜意的生活情調。

差異色階帶來豐富調性

餐廚空間往往是全家人相處時重要的核心場域，空間既想多彩繽紛，又想清爽無印，其實只要運用微差異的色階，在櫥櫃、桌檯、牆面、地板作巧妙的搭配運用，穿插點綴高飽和色彩配件，像是餐椅、鍋碗等，就能譜出和諧也多彩的居住樂章。

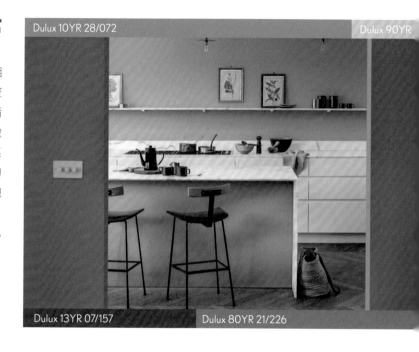

Dulux 10YR 28/072

Dulux 90YR

Dulux 13YR 07/157

Dulux 80YR 21/226

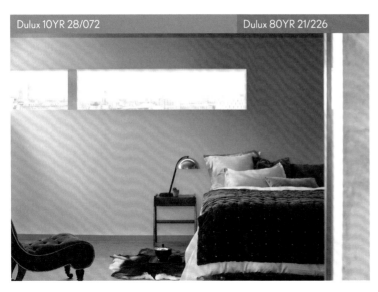

Dulux 10YR 28/072　　　　　　　　Dulux 80YR 21/226

自然色牆面烘托戶外窗景

臥房是人們最想在此自在舒適享
受私密生活的場所，因此空間色
彩的舒適調性更為重要，這裡運
用大量的粉棕色襯托著木色調的
傢具軟件，且恰到好處的烘托出
窗外一片明亮的景緻，在無形中
創造出與自然共生的美好生活。

牆面塗繪讓空間充滿跳躍想像

小孩的生活空間，能在立面佈局上運用大膽明亮的色調，讓想像盡情馳騁。這裡的雙人房
中運用少見的嫩粉紅雲霞色作為主牆基底，呼應著童話般的夢幻場景，小玩一下牆面塗繪
的創意，畫龍點睛般賦予小窩天馬行空的創造靈感。

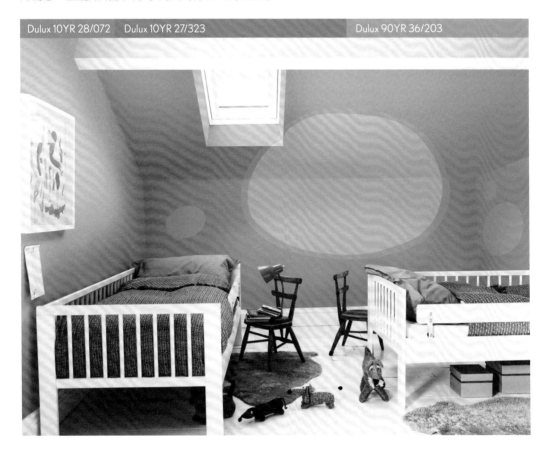

Dulux 10YR 28/072　　　Dulux 10YR 27/323　　　　　　　Dulux 90YR 36/203

point3

「知心開朗」型 X 開放宜居之家
The Inviting Home

自由奔放、開放寬敞是知心開朗型對於家的核心概念，
他們喜歡依照不同主題、顏色劃分功能區域。

2018 年的開放宜居之家配色是開放、清新，家的空間
被設想為一個舒服自在的小窩，沒有繁複的設計與強烈
的裝飾感，是一個搭起帳篷就能成就野營記憶的小窩，
因此空間上展現了舒適與便利，在家的每個空間以大面
積冷色調的藍色、中性的青藍色撐起溝通交流的必要
性，並展現每個房間的微妙色調變化。

72BG 75/023	40YY 51/084
30BG 56/045	50GG 40/064
50YR 53/011	COLOUR OF THE YEAR 10YR 28/072
90BG 35/068	90BG 17/090
30BB 21/056	30BB 05/022

GREYS TO BLUES
（Dulux 色組）

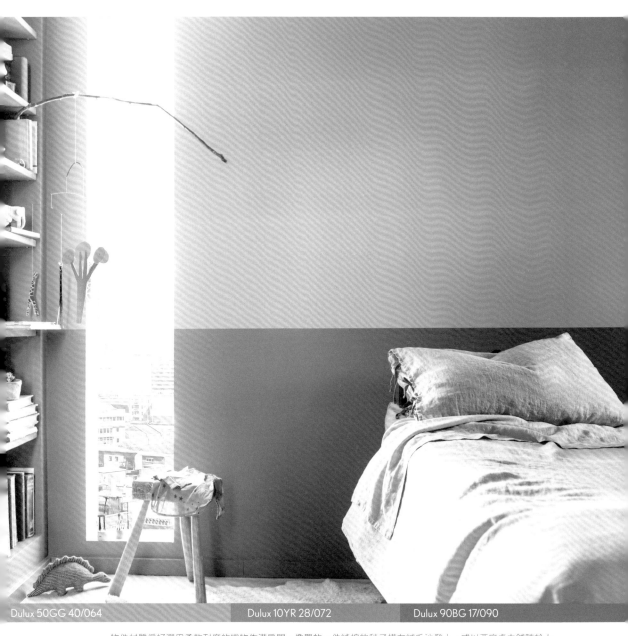

Dulux 50GG 40/064 | Dulux 10YR 28/072 | Dulux 90BG 17/090

物件材質偏好選用柔軟耐磨的織物佈滿房間,像置放一件純棉的毯子搭在絨毛沙發上,或以亞麻桌巾鋪陳於大型餐桌,顯得整體空間呈現幽雅大方的視覺效果。

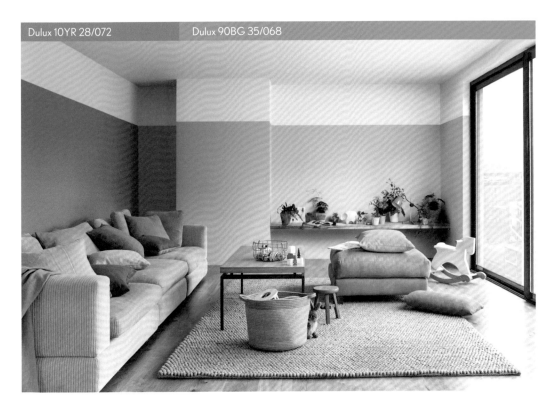

Dulux 10YR 28/072 Dulux 90BG 35/068

掌握彩度明度的空間好設計

不想要單一色彩的單調乏味，又擔心多種色彩易產生的視覺疲勞，只要選擇明度、彩度相近的色彩混搭，就能創造耐看且有質感的空間。像運用自然風格的藍色調和藕粉色搭配，中間以傢具軟色作綴點，在清爽的色彩基底下，無論怎麼搭都能舒適優雅。

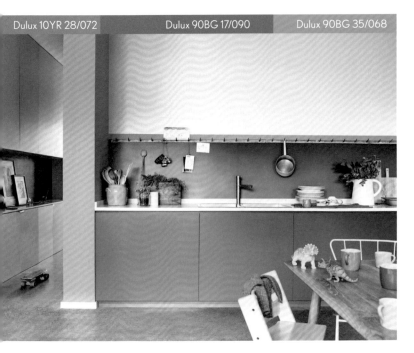

Dulux 10YR 28/072 Dulux 90BG 17/090 Dulux 90BG 35/068

為煮食空間帶來時尚之美

廚房中常見的大量櫃體與料理檯面，其實運用簡單的配色就能形塑時尚的空間氛圍。

像以修飾的板岩藍色與灰白色調相融合，涼爽的色調不僅增添引人注目的特質，搭配木材質地白或餐桌椅，則能調合出空間中的溫暖調性，讓食物也份外美味。

創意無限跳躍的分割配色牆

單一色調的牆面總令人感覺乏味嗎？
不妨以塗料進行一場小小的牆色變
身遊戲，能讓房間擁有煥然一新的
面貌。像呼應窗景光線，室內牆面
也可以有霧白與淡藍的有趣組合，
上下牆面一分為二不僅耐看耐髒，
也能為房間創造清新舒適的氛圍。

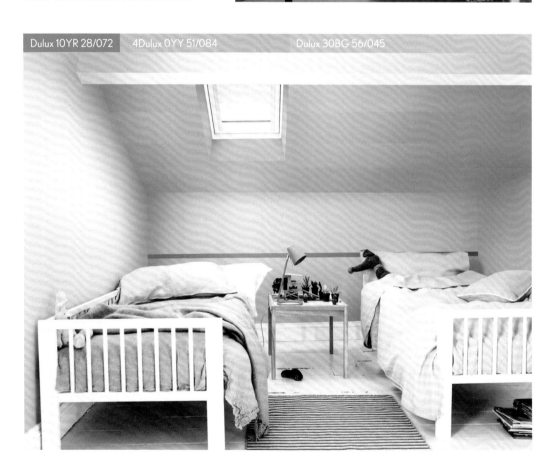

Dulux 10YR 28/072　Dulux 72BG 75/023

Dulux 10YR 28/072　4Dulux 0YY 51/084　Dulux 30BG 56/045

色彩紋理無限延展空間視覺

針對狹小或兩人住的兒童房間，只要簡單將空間色彩做些變化，就能巧妙延伸視覺，進而
解除空間帶來的壓迫感，像選擇米黃、冰清藍這類明度偏高、彩度偏低的條紋配色，都有
放大的視覺效果，通常水平條紋的顏色使房間感覺更寬，垂直條紋則使房間感覺更高。

point4

「隨心灑脫」型 X 創意趣味之家
The Playful Home

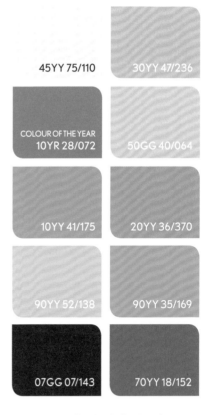

隨心灑脫的人充滿好奇、探索精神，喜歡在緊湊充實的居室中，融入多功能設計以及活力、有朝氣的元素，是隨心灑脫型的個性化標籤。

因此創意趣味之家自然少不了充滿活力的色彩，以黃色、金色、綠色等一個個自由、不規則的橢圓塗刷於牆面，搭配自然景物懸掛，打造充滿匠心的居家空間！無論是將越野自行車隨興掛於牆上，或是可自由變化的多用折疊式餐桌，以節約空間的解決方案確保居家在大膽創意中井然有序。

45YY 75/110	30YY 47/236
COLOUR OF THE YEAR 10YR 28/072	50GG 40/064
10YY 41/175	20YY 36/370
90YY 52/138	90YY 35/169
07GG 07/143	70YY 18/152

YELLOWS TO GREENS
（Dulux 色組）

Dulux

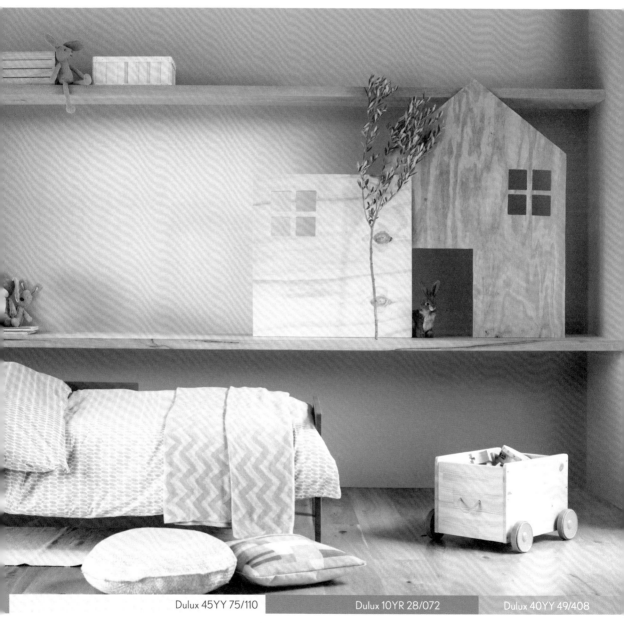

Dulux 45YY 75/110 Dulux 10YR 28/072 Dulux 40YY 49/408

從黃色過渡到綠色，創意趣味之家是能量補給站也是暢想夢想的重要之境。

壁面作為畫布的玩色遊戲

只要掌握好色彩的明暗調性，自然就能搭配出不失敗的空間色調。
在主牆面大膽配對出明亮淺綠色，搭配淡粉，建議使用木質輕傢具
和金屬配件混搭，就能創造時尚感，繽紛生活的青春活力。

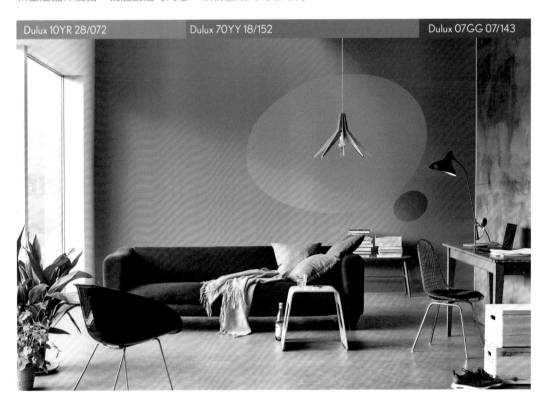

Dulux 10YR 28/072 Dulux 70YY 18/152 Dulux 07GG 07/143

Dulux 10YR 28/072 Dulux 90YY 35/169

自然色調搭配個性空間之美

廚房空間也能運用精心挑選的色彩組
合，搭配出沈穩大器、同時不會過於
肅穆單調的能量。以自然的木綠與粉
棕搭配，巧妙創造明亮而協調的空間
表情。

蔥綠色階為居家注入滿滿活力

即使是格局簡單的室內居家，依然能透過有趣的牆面玩色遊戲，打造成獨一無二的 Life Style 樂活氛圍。這個空間中應用了彩度偏低的藻綠、明度高的蘋果綠、中性的粉棕，再以帶狀白色作跳色，讓牆面多了無限的想像，同時完美增添室內的豐富性。

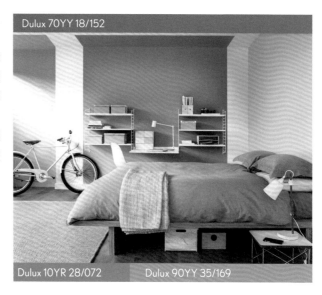

Dulux 70YY 18/152

Dulux 10YR 28/072　Dulux 90YY 35/169

讓想像自由揮灑的小孩樂園

想在小空間中提供孩子無憂無慮的成長環境，只要憑藉著塗料配色就能達到！設計師先以中性淡綠作為牆面基底色，再以多種色彩繪上自然的鵝卵石形狀，不僅創造房間的童話氛圍，跨越 3D 的立面也巧妙型塑既俏皮又現代的視覺感。

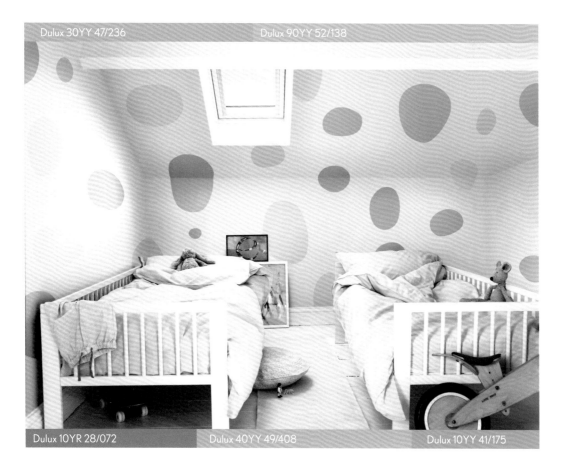

Dulux 30YY 47/236　Dulux 90YY 52/138

Dulux 10YR 28/072　Dulux 40YY 49/408　Dulux 10YY 41/175

PART 2

專家觀察 ｜ 空間色彩設計演進

point1

兩岸三地觀察—從陪襯點綴到整體色彩計劃，顏色賦予空間強大發聲能量

何宗憲

建築及室內設計師、
P A L Design Group 設計總監

現任香港室內設計協會會長、香港設計中心董事及香港貿發局諮詢委員。榮獲「2017 年中國室內設計十大年度人物」、被香港傳藝選為「香港十大傑出設計師」、日本雜誌 Studio Voice 選為「亞洲創作 VIP」之一。畢業於香港大學建築碩士及新加坡大學建築學士。

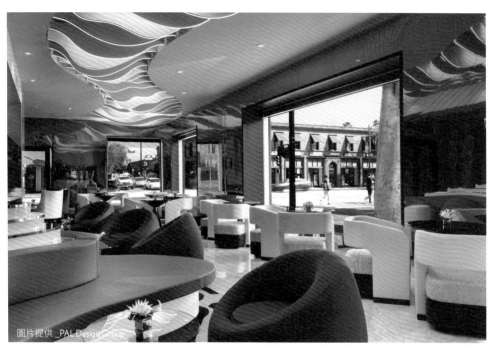

圖片提供 _ PAL Design Group

透過現代風格的設計將這棟歷史建築煥然一新。入口處的大廳玻璃將室內與戶外渾然一體，通過天花造型將視覺焦點不斷引入室內，營造出探索的樂趣。

1. 過去 10 年來，對兩岸三地空間配色設計演進的觀察？

何宗憲：(以下簡稱何) 若從家裝切入，人們對於「好住宅」、「豪華住宅」的定義和想望，可說是決定性地左右了空間呈現出來的樣貌，當多數人認為的「Luxury」是要看得見且實際有價，繁複的造型、昂貴的材料成為主流價值，展現在空間設計便是明顯的建材搭配與結合，石材的紋路色澤、金屬的冷冽光感、玻璃鏡面的折射幻景，在元素紛陳的畫面中，已令人視覺超載、眼花撩亂，普遍認知的「顏色」多半只小面積地出現在軟裝陳設的點綴，而有在空間中「看不到顏色」的感覺。

近幾年社會漸對「Luxury」的定義有了轉變，從價值導向轉為心靈層次提升方面，業主心目中對豪華的定義也變得多元，因而有了極簡風格的出現，因為回歸本質，一些以往被忽略的細節便被彰顯。對於顏色的看法，不再是紅、綠、黃等才叫做「有顏色」，黑、白也是一種顏色；而各種明度、彩度的組合變化，調配出各式各樣的色彩，紅不再只有一種，粉色的、帶灰的……各有不同的調性，再透過掌握光線對顏色的加成效果，就能感受到空間的質感，因此看到更多設計師嘗試不同的用色手法來詮釋「好空間」。

2. 材料色、塗料色至軟裝色的色彩界定，就您的看法，分別對當今室內設計有什麼影響？

何：色彩能調節空間調性，以往人們對空間顏色的認知偏向塗料色，直白的說就是牆面的顏色，事實上空間裡面的每個元素、包含處其中的人、動物和植物都有顏色，彼此互相影響。以往室內設計重視材料搭配，空間裡視覺所及最醒目的就是材料色，石材是偏黃還是偏灰，是否帶有紋路，是規律出現還是隨機自然，這些都會影響人對空間的印象；現在則更重視整體氛圍協調性，不單只是配色，連材料的質感是光滑或粗糙，在不同光線下呈現的質地都一併考慮在內，營造一致無違和感的空間氛圍。

3. 在室內色彩重新排列組合下，能如何賦予空間定義？

何：色彩本身就具有力量，直接又有普遍理解性，強烈的色彩對比能讓人留下深刻印象；柔和相近的色調賦予空間柔軟平靜的氣氛。在空間硬體相對簡單的前提下，顏色也可備視為一項重要「材料」，根據用途、計劃營造的氛圍，都能透過顏色的選擇、搭配，定調空間的屬性。相同空間，不同的配色，帶給人截然不同的感受，至於如何做出色彩計劃，則著重於空間的主題，以及想要引導人們進入何種情緒。

舉例來說，相同的房間，若是採用明亮、高彩度的配色，會給人亢奮的情緒，就適合用在聚會交流用途的空間；假設是偏深濃重的配色，情緒會偏向沉靜平穩，可做為需要思考、休息的空間。

圖片提供 _PAL Design Group

只有最純粹的空間才能誘發出小孩無邊界的創想力，NUBO ——「雲」讓小孩在無拘無束的空間裡玩樂，拋開舊有的黑板和智力玩具，將「玩樂」的純粹歸還小孩。

4. 色彩在一般室內空間的運用和商業空間的使用上，什麼樣的特質與原則是必須嚴格界定？或您有其他的看法？

何：商業空間為了要引人注目，用色手法偏向帶給人們強烈的視覺印象，形式化、視覺化、色彩鮮明辨識度高。大約在 2000 年左右，連鎖店型的興起，流行街頭潮流和時尚經典混搭，顏色從單純的、小面積的配角，躍升為用顏色傳達品牌的個性。

住宅是私人的空間，並沒有什麼侷限性，端看屋主想要什麼，都能盡情揮灑展現。但在設計上需重視協調性，有整體的思考，如果沒有主軸、亂無章法，也無法達到想要的效果。顏色在空間中從過去點綴式的陪襯，到現在於設計時便將顏色納入思考，擬定完整的色彩計劃，所帶來的效果力量完全不同。舉例來說，淺色平天花板若植入杏仁色，在光線的照拂下，就能調節這個空間的氣氛，這是因為收斂了空間中的元素和線條，因此一點變化就能帶來明顯的效果。

5. 依您觀察，兩岸三地在空間色彩運用的差異何在？各自的特色又是什麼？

何：因為自己多元化的背景，有機會看到不同地區設計的差異：「台灣的設計比較穩重，有較多的東方人文滲透。香港的國際化很深，可能性相對較多，競爭力強的同時會看到不同的設計風格。大陸這幾年發展快速，相對來說設計的商業化性格較強，不過他們吸收得快、進步也快，因此改變得也快，近年也逐漸發展出多樣化的面貌，值得關注。」

從家裝用色來看，香港因住宅普遍偏小，喜歡也不得不裝滿生活機能，因此家裝的用色還是偏素雅淺淡，較少看到十分鮮明的用色手法，做為背景處理最普遍，不過也有年輕設計師勇於嘗試個性化的用色概念。而大陸地區則因住宅的空間尺度相對較大，用色也比較大膽，這裡的大膽並非是誇張的手法，而是勇於嘗試各種不同的類型，近年常見時尚的用色手法，與具有歷史氛圍的老房子空間互相撞擊，相對來說對配色更活潑度、多元。

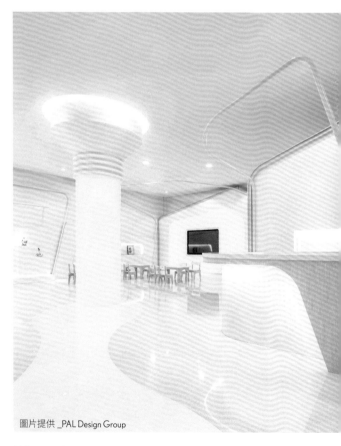

圖片提供 _PAL Design Group

美藝天學習中心設計靈感源於畫廊，打破學習中心的固有格局，營造自然且又明朗的色彩，益於學習的輕鬆氛圍，更能激發孩子的創作細胞與美感發揮。

point2

▌台灣觀察—保留材料色優勢，
▌重視塗料色與軟裝搭配再突破

張麗寶

《漂亮家居》
總編輯

世新大學新聞學士、國立臺灣師範大學 EMBA 高階經理人企業管理碩士，現任《漂亮家居》總編輯。並參與《漂亮家居》創刊，從雜誌延伸至圖書、網站及電視，主要從事室內設計、建築、裝潢等內容德製作產出，擔任 Dulux 得利色彩大賞多屆評審，近年更於兩岸多項室內設計競賽擔任評審。

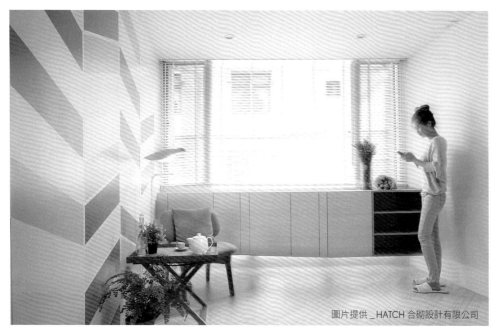

圖片提供 _ HATCH 合砌設計有限公司

《調色盤》，此案運用視線錯覺創造比橫紋更能加大牆面的視覺寬度，直條紋則讓空間變高，色彩的搭配放大整體空間感。

1. 過去 10 年來台灣空間色彩設計的演進？

張麗寶：（以下簡稱張）2001 年《漂亮家居》創刊的時候，在當時的環境下，台灣空間在色彩運用相當少，原則上台灣設計師還是比較習慣用材料色（如大理石、木頭磚牆、鐵件等）來表現空間顏色，所以那時看不到除了材料色以外的顏色，還是以白牆居多，直到《漂亮家居》創刊的 5 年後，空間才開始有色彩設計的思維出現，但那時的色彩搭配沒有什麼章法，傾向於設計師以直覺認知好看且屋主也能接受的情況，沒有特別強調配色的邏輯或靈感方向。

即使 2012 年得利塗料空間色彩設計大賞開始舉辦的初期，在參賽作品還是會發現設計師在配色上，偏重於直覺式思考，對色彩搭配的觀念依舊較缺乏，習慣用材料色表現，軟裝搭配和塗料色非常少；且大部分多只會應用在兒童房用色，或許大家普遍認為小孩要從小培養美感，所以會更需要顏色的刺激，除了兒童房之外，相對其它空間是沒什麼顏色的。

後來隨空間色彩設計大賞進行幾屆後，在配色上開始能看出設計師逐年重視且有心發展，而一方面也透過比賽，鼓勵設計師大膽用色，讓空間色彩設計更顯多元化與可能性。也會發現顏色的運用開始有了邏輯，舉例來說，倘若屋主喜歡藍色，設計師不會整面牆都塗藍色，而是重點式的在主牆、手把至天花板等來作顏色的串連。

2. 材料色、塗料色至軟裝色搭配等對當今室內設計的運用有什麼影響？

張：色彩顏色的界定方式為《漂亮家居》所提出，以台灣目前狀況來看，台灣設計師還是習慣用「材料」來表現顏色，在塗料色和軟裝色的表現較少。

色彩設計不能否認是一種天賦，但也可以透過環境去學習，當你習慣多元色彩的環境，學習相較就容易，所以不要怕嘗試。塗料色的優勢在於，能用顏色做出牆面造型的變化，印象深刻是在 2016 年合砌設計的參賽作品《調色盤》，壁面上用活潑的四色變換設計成斜條紋花樣，這是過往比

較少看到的巧思，那次讓我相當驚豔，塗料並非就是要塗滿一片牆、或塗滿兩面牆，而是能藉由環狀設計的手法，塗繪出造型概念。

另外談到軟裝色，台灣在軟裝色使用相對歐美系國家來說較為保守，抱枕、窗簾等常見大都為大地色系或黑白兩色；但是在 2015 年得利空間色彩大獎住宅空間金獎，設計師開始在設備上使用顏色，裸露管線上做了跳色的處理，沙發的局部材料也使用多色呈現，跳脫了大部分的材料色，而在設備、軟裝等用色彩玩造型，這樣的用色概念在當時來說就相對的勇於創新。

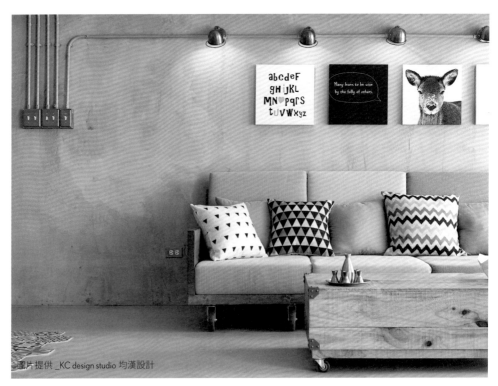

圖片提供 _KC design studio 均漢設計

客廳主牆用木材元素作為設計，溫潤木紋提升了空間溫潤感，搭配刷上湛藍的管線並且裸露於天花板上，讓其多了一份藝術調性。

3. 色彩在一般室內空間或者商業空間的運用上,分別有什麼樣的特質和原則需要嚴格界定?

張:居家環境是用來生活的,尤其我們在外頭工作了 8 小時,回到家後舒適的「視覺感」更顯重要;相反地商業空間大都為短暫停留,以彩虹村來說,為什麼會什麼特別流行?就是因為色彩繽紛,讓遊客覺得可以拍照打卡,但若家中也是這樣的用色,容易因太過繽紛反而使得神經衰落而無法好好休息。

居住者在家中的停留是長期的,且還有喜好的問題,會較建議居家顏色不要全部用滿,需要有適度留白,並保留能隨著季節和時間變化的可能性;但商業空間講的是吸睛、誘發顧客打卡拓散知名度以及品牌形象的連結,這就沒有牽涉到個人喜好的問題,比較能嘗試大膽創新且活潑。

4. 依觀察,台灣與國外設計師在空間色彩運用的差異何在?

張:與所處的環境還是有關,歐美設計師天生就較有色感,對用色較為大膽;但台灣設計師一方面還要說服消費者用色習慣,加上東方人對自己的美學不夠有自信,所以用色較趨於保守;另外在台灣室內設計師的訓練養成過程中,色彩並非一個主要訓練,著重於材質的使用至格局配置,更甚於是實務面的工法,色彩學占的比例相對較少,我認為這也是台灣設計師和國外設計師的差異所在。

5. 觀察台灣設計師的空間設計中,認為在用色搭配優勢是什麼?可以再進步的地方又為何?

張:台灣設計師擅於用材料色,會將材料作堆疊,優勢在於是貼近大自然的用色;但能再進步的就是面對原始色系的概念,例如塗料色是一種,或用軟裝去配色,因為材料色的裝潢會難改變,但塗料色和軟裝色的變化更顯彈性,試想,一個居家假如住了 10 幾年都是一樣的色系,其實趣味性就少了。

6. 能如何培養日常美學色彩的敏銳度,如何具體實踐?

張:其實一般人如果非設計科系畢業或工作領域所需,對配色的理解也是很有限,以我來說,因為媒體雜誌的訓練下,顏色的搭配邏輯就成為一種必要的學習;除此之外,可以透過戲劇(如近年很夯的清宮劇)或電影的觀賞來學習用色搭配,且多接觸大自然的植物花草,會發現大自然所彰顯的顏色,比例是最恰當且豐富的,所以色彩設計和配色的概念,是絕對能被訓練的,而在此前提下,就是要先讓自己對顏色有所感覺。

CHAPTER

3

配色靈感，
居家‧公共空間

PART 1

居家空間

HOME DATA：屋齡／新成屋・坪數／24 坪・主要建材／OSB 板、木作、系統板材、鐵件加灰玻、木紋地板　　文＿＿陳淑萍　圖片提供＿＿ HATCH 合砌設計有限公司

case1

回型動線釋放尺度，
單寧色的捉迷藏空間

為了讓居住尺度更舒適，設計師以「回型」軸線，將原有的一面客廳實體牆拆除，改造成雙面可收納的深灰烤漆電視櫃，兩側則是可隱藏／可關閉的懸吊拉門與布簾，白鐵件搭灰玻創造出清透無壓、虛實相間的自由動線，不論是招待親友來訪，或是未來作為小孩房，皆能擴充使用彈性。

在沙發背牆與臥房壁面上，以三角幾何色塊手法，呈現單寧藍與略帶淺灰的雪地白；另外，天花橫樑部分不刻意隱去，而是以單寧藍透過類似描邊勾勒手法，拉深空間的立體層次感，搭配斜拼木紋地板、貓抓布沙發和白色餐桌傢具，在灰階的沉穩中，調和幾許輕鬆暖意。

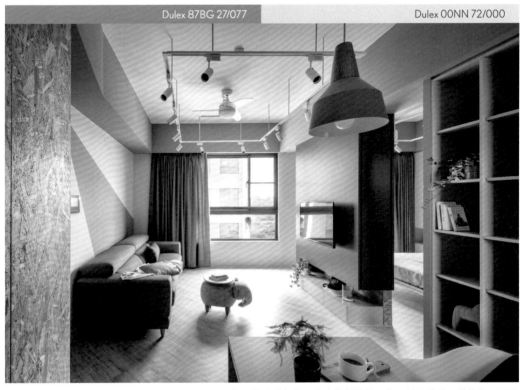

Dulex 87BG 27/077　　　　　　　　　　Dulex 00NN 72/000

配色邏輯 1 單寧藍將橫樑化為空間點綴，並與灰白色天花和諧相襯。上方的軌道燈不像一般緊貼著天花施作，而是採懸吊方式，下降至橫樑等高位置，讓光線不會因橫樑角度阻擋，更有效提升照明效果。

配色靈感 & 壁面用色概念

重點一：凌晨的藍、雪地的白，開闊家的視野

設計師替熱愛戶外、偏好藍色系的年輕屋主夫妻，打造了單寧藍基調的空間，搭配極淺灰的白，猶如雪地中那黎明將至的自然天色。透過虛實變化的回字型隔間，讓小空間化身為深遠開闊的景致，強化了空間使用機能。

重點二：低彩度藍白創造景深效果

捨棄高彩鮮豔配色，以帶灰階的低彩度鋪陳壁面，單寧藍、雪地白、深灰色，既和諧一致，又能提升空間視覺安定性。天花與樑體則以色彩增加層次感，搭配自然溫暖的木紋與微帶些許粗獷質感的 OSB 板材。

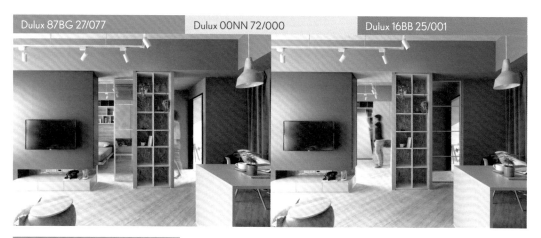

Dulux 87BG 27/077　　　Dulux 00NN 72/000　　　Dulux 16BB 25/001

Dulux 87BG 27/077

Dulex 00NN 72/000

配色邏輯 2 兩房的空間格局中，透過深鐵灰電視櫃以及拉門，形塑出半開放空間，床架還能整個收納隱藏至臥房壁面，讓空間使用更具彈性。天花、收納櫃層板，甚至是餐桌吊燈，看似為白色，其實是刻意降低明度的淺灰白。

配色邏輯 3 沙發背牆與另間臥房的牆面，以單寧藍與淺灰白色，揮灑出三角幾何色塊，視覺隨著這道「光束」照射延伸，成為空間中的一大亮點。

HOME DATA：屋齡／新成屋・坪數／30 坪・主要建材／超耐磨木地板、樂土、系統櫃
文＿張景威　圖片提供＿寓子空間設計

case2

▍低彩度搭配鮮豔跳色
▍舞出北歐 20°風情

設計師將客、餐廳重新規劃採以開放式設計，讓落地窗灑落的日光更能因此自由流動。客廳電視牆運用樂土表現樸實豐富，並選擇深灰色沙發與之相呼應、再以黃色抱枕與藍色系的單椅及地毯作為跳色，點亮空間彩度。

餐廳藍灰綠三色的幾何牆面完整了空間色彩意象，純白隔間牆延伸出層層展示櫃，替餐廚空間做了過渡。走進私領域，主臥床頭牆面以大地色營造空間愜意感；女兒房則擁有半圓形交錯的變化牆面，並以粉橘色系打造夢幻空間；而男孩房的床頭牆則拼湊了三角形的幾何圖案，且以活潑跳色突顯孩子的個性。

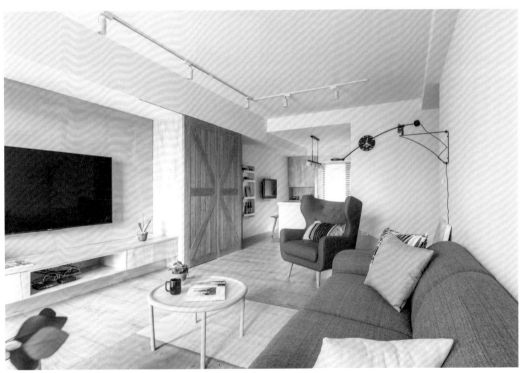

配色邏輯 1 客廳以白牆、樂土灰電視牆低彩度為底色，並選擇深灰色沙發與之搭配。而溫潤的木地板與穀倉門提高空間暖度，最後再運用小面積的黃藍跳色增添視覺活潑感受。

配色靈感 & 壁面用色概念

重點一：冷色調的北歐風情

北歐擁有得天獨厚的大自然特殊地理環境，有著雪地、森林、極光，以及清新的空氣，並有著各式各樣的建築，讓居主者能分辨家的位置，也能為他們帶來顏色上的享受，設計師以 20° 的北歐為發想，以冷色調打造北國風情。

重點二：低彩度搭配跳色貫穿公共空間

全室以白牆與溫潤木地板做底，客廳電視牆施以灰色樂土，並與深灰色沙發連結，再加上黃色抱枕與藍色系的單椅及地毯作為跳色，點亮空間彩度，而藍、灰、綠三色亦延伸至開放式餐廳空間，化身壁上的幾何七巧板，完整空間色彩意象。

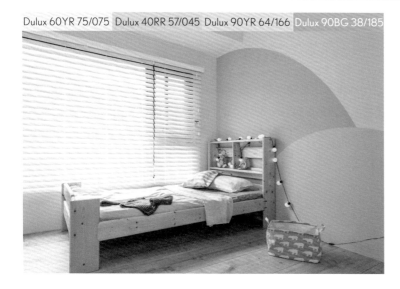

Dulux 60YR 75/075　Dulux 40RR 57/045　Dulux 90YR 64/166　Dulux 90BG 38/185

配色邏輯 2 想要讓女孩房覺得柔和，但又不想顯得稚氣，設計師在粉色的底牆上以粉紫與粉橘色呈現 1/2 與 1/4 交錯變換的圓弧，帶出夢幻且具有質感的寢臥空間。

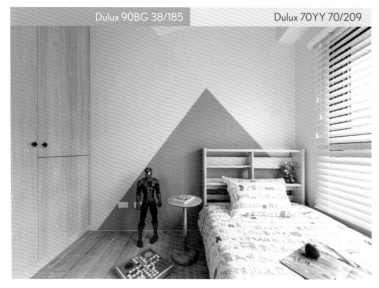

Dulux 90BG 38/185　　Dulux 70YY 70/209

配色邏輯 3 男孩房的床頭牆拼湊了天空藍、海水藍與芥末綠三色的三角形幾何圖案，以安靜的冷色調加上帶有暖色的黃綠色讓空間顯得清爽放鬆。

HOME DATA：屋齡／新成屋・坪數／ 35 坪・主要建材／超耐磨木地板、西班牙瓷磚
文＿張景威　圖片提供＿北鷗設計工作室

case3

嬰兒藍北歐宣言，
飄散暖暖幸福

此案設計師以「低裝修、高採購」的方式來完成屋主夢想的北歐風。客、餐廳以「零阻礙」為設計概念，拆除一房，利用開放設計串聯餐廚與起居空間，並搭配輕量可移動傢具與可旋轉 360 度的電視柱，讓視聽影音與閱讀沒有界限。

另外由於女主人喜愛下廚，希望擁有寬敞的餐廚空間，設計師運用向外的長形吧檯打造半開放的廚房，吧檯不僅可做料理區、早餐台，下方更是豐富的收納空間，也為場域做界定。而廚房壁面、地坪和位於同個平面的玄關地面選用相同藍黑白花磚，則讓視覺饒有趣味。

Dulux 54BG 56/236

配色邏輯 1 室內以簡單純淨的白色作為主調，並透過其提升了空間的明亮度，唯有書房牆面以嬰兒藍跳色，並運用白色層架書櫃作為與其他空間壁面的串聯。灰色沙發則賦予空氣沈穩寧靜氛圍。

配色靈感 & 壁面用色概念

重點一：顏色表現對新生命的喜悅
在用色前會先就屋主的喜好與空間的使用功能做判斷，本案小夫妻即將迎接家中的新生命，屋主選擇了柔和的嬰兒藍做空間跳色，從顏色的挑選之中就感受到父母對即將到來的新成員充滿期待與喜悅。

重點二：白色做基底串聯跳色牆面
室內以簡單純淨的白色作為主調，並透過顏色提升空間的明亮度，讓白天即便不開燈採光也十分充足。開放式書房牆面使用嬰兒藍當跳色並選用白色層架書櫃做連結，搭配柔和色系的傢具，顏色多元卻巧妙融合。

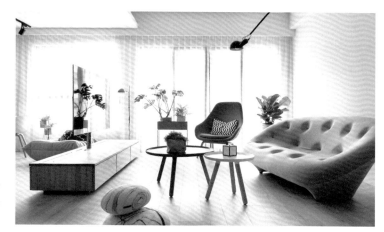

配色邏輯 2 在白色空間中運用彩色的傢具來豐富居家氛圍。客廳選用與書房嬰兒藍搭配的設計師款藍色單椅及粉色沙發，讓空間瞬間提高彩度。

Dulux 30GG 83/006

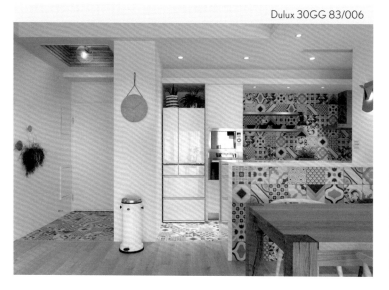

配色邏輯 3 在局部空間施以色彩能讓空間更顯活潑有生氣。例如在廚房壁面、地坪與吧檯下方貼上藍黑白花磚，並與玄關地面相呼應，讓空間取得整體性的串聯。

HOME DATA：屋齡／30年‧坪數／32坪‧主要建材／洞洞板、磁性板、優的鋼石、實木
地板　文＿＿吳念軒　圖片提供＿＿奕起設計

case4

▎360度環繞柱體，
▎打造多動線機能

屋主希望居家整體能呈現簡單清新但不失活潑的氛圍，同時將毛小孩的活動空間納入，並且有大量的
閱讀藏書、手作的興趣，綜合以上需求，設計師將原本格局中埋藏在最深處的廚房拉到家的正中央，
三百六十度環繞的湖水藍大型柱體，沿伸出電視牆、L型廚房、客用衛浴，將空間的動線變得更流暢。

再以亮黃對比色的傢飾軟件，如：鬧鐘、餐椅、層架等，增加空間趣味；大型的木質書牆在高低層次
的設計下，除了滿足展示與藏書需求，也成為貓小孩的趣味通道。

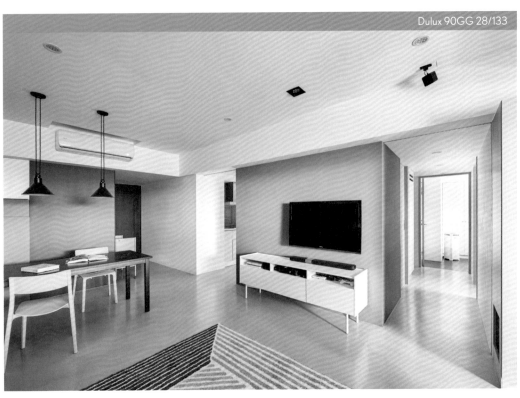

Dulux 90GG 28/133

配色邏輯 1 整體空間以湖水藍亮眼定調，營造清新舒適的感覺；亮黃做局部跳色，增添活潑感，餐桌旁同為藍色系的
整面磁性板可以做些自在的佈置。

配色靈感 & 壁面用色概念

重點一：亮眼聚焦呈現清新活潑

木質傢俱創造溫潤簡單的居家氛圍，高亮度湖水藍牆面清新舒適，亮黃色的軟件傢飾活潑感十足。將大型亮色湖水藍柱體置於家的正中央成為中心焦點，充分運用空間動線的每一面，從格局到配色，呈現出空間的清新活潑。

重點二：藍白與亮黃色系的相互呼應

以白色為基底，大面積的高彩度湖水藍牆面為整體空間植入清新涼感，而軟件傢飾同是高彩度，運用對比色讓顏色自然跳了出來，最深處的黃色工作室大門，則達到點綴空間、相互呼應的視覺效果。

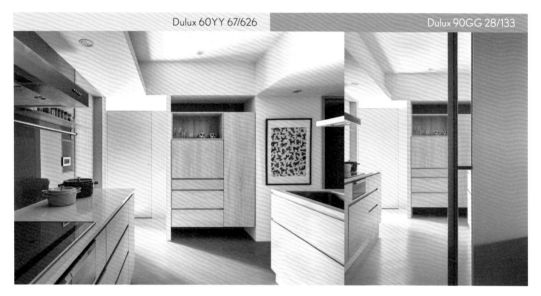

Dulux 60YY 67/626　　　　Dulux 90GG 28/133

配色邏輯 2 廚房拉到家的正中心，搭配淺色木紋 L 型的廚具空間，另外形塑出三百六十度的開放動線，而一道高彩度的黃色活動拉門，將光再次折射引入，解決原格局採光不佳的問題。

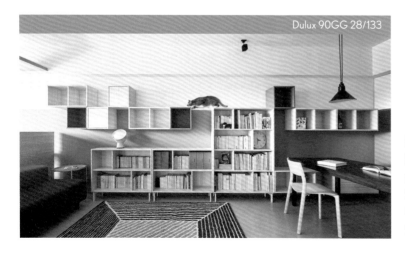

Dulux 90GG 28/133

配色邏輯 3 高亮度的湖水藍，透過不同的採光方式，產生多變的視覺效果。不規則的淺色木紋展示櫃呈現活潑趣味，也讓貓小孩多了一處能探險走動的樂趣通道。

HOME DATA：屋齡／10 年・坪數／60 坪・主要建材／天然拼貼橡木皮、海島型超耐磨木地板、文化磚、橡木洞洞板、鐵件　文__吳念軒　圖片提供__和薪室內裝修設計有限公司

case5

善用牆面漸層，
劃分場域與空間形塑

清新休閒與自然舒適是屋主的期盼風格，設計師將公共空間以白色、橡木洗白的木質為主色調；另外在各空間場域植入漸層或單色湖水綠，創造視覺焦點，增添休閒舒爽的清新氛圍。傢飾軟件則以低彩度、淺色兩要件為主要運用，飽和度較低的綠、粉紅座椅滿足女主人粉嫩夢幻的期待，淺灰色的窗簾讓氛圍更顯靜謐舒適。

值得一提的是，過多清新舒適的淺色調容易讓整體空間有浮動輕飄之感，因此，設計師在客廳特別挑選一組深藍牛仔布沙發，用深藍色來穩定整體空間的視覺，但牛仔布料的材質卻可以保持整體空間原本的清新調性。

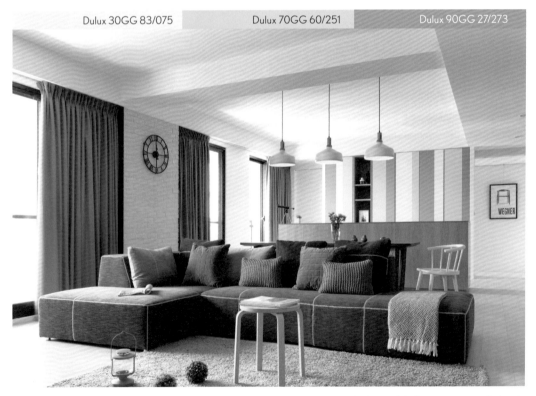

Dulux 30GG 83/075　　　　Dulux 70GG 60/251　　　　Dulux 90GG 27/273

配色邏輯 1 空間壁面以白色、橡木洗白為主色調，輔以局部亮彩，創造視覺焦點，設計師特別挑選一組深藍牛仔布沙發，以深藍色穩定整體空間的視覺，突顯清新調性。

配色靈感 & 壁面用色概念

重點一：色彩三重奏舒適又吸睛

白色、橡木洗白為主色調，營造溫潤休閒之感；漸層或單色湖水綠的跳色區分公共空間的場域，視覺上清亮吸睛；低彩度的傢飾配件，靜謐舒適環繞，三者結合，加上女主人大量多彩的鑄鐵鍋蒐藏展示，使得整體空間清新自然又有趣。

重點二：用色彩創造放鬆與休閒氛圍

公場域運用單色或漸層湖水藍植入空間，客廳電視牆的單色亮眼湖水藍，為設備櫃創造景深，閱讀區與餐廳則以漸層色相呼應，讓整體空間清新舒適。私領域則以白、泥土色、木質料，營造放鬆休閒之感。

Dulux 30GG 83/075　　Dulux 70GG 60/251　　Dulux 90GG 27/273

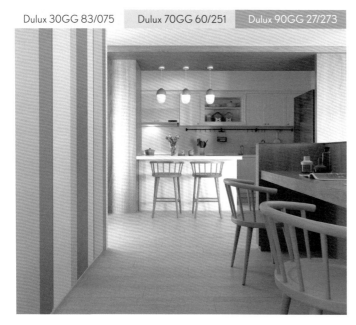

配色邏輯 2 原格局廚房處採光較弱，加上女主人蒐藏大量繽紛色彩的鑄鐵鍋，因此廚房一樣以白色為主調，呈現乾淨簡潔的氛圍，也讓蒐藏得以展示，隨時變換；而餐廳湖水綠牆面漸層劃分了場域與其他空間。

Dulux 21YY 38/102

配色邏輯 3 男主人希望主臥能營造自然放鬆的感覺，設計師屏除公共空間漸層跳色或局部高彩的配置，將床頭櫃分成上、中、下三段，依序為白櫃、泥土色油漆中段附加間接光源、下方則以橡木材，整體表現最親近大地的放鬆感。

HOME DATA：屋齡／新成屋・坪數／18 坪・主要建材／鋼刷木皮、木地板、油漆
文__張惠慈　圖片提供__堯丞希設計

case6

斜角對比，
切割獨特北歐色調

設計師認為油漆的顏色千變萬化，現在可用電腦調色、消費者也能自行 DIY，所以善用油漆是很好的選項，消費者可以很快速用顏色來規劃自己的新家，設計者則能將油漆當作很好搭配使用的塗料建材。

色彩是很直覺的視覺效果，所以堯丞希設計在本案的搭配上，運用調合、對比的方式，來達到視覺的平衡感。由於地板與壁面使用大面積的原木色調，需要對比的色系襯托木質暖色，而冷色調的藍色剛好可以平衡整體色系，更能烘托出北歐風最常使用的原木色調。

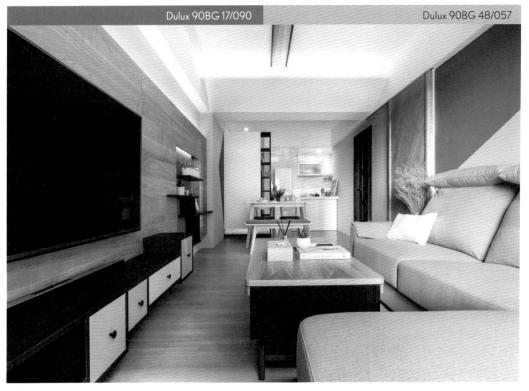

Dulux 90BG 17/090　　　　　　　　　　　　　　　　Dulux 90BG 48/057

配色邏輯 1 客廳多層次運用斜角切邊，切割出深淺不一的藍，連同沙發後面的滑門也是斜紋木頭拼貼而成。電視牆的設計，運用黑、灰顏色的搭配，成為襯托原木牆面最好的介質。

配色靈感 & 壁面用色概念

重點一：心目中的特調北歐風

每個人心目中都有屬於自己的北歐風，設計師最大的任務就是將屋主心目中的北歐風展現出來，所以為了實現屋主的心願，屋主腦海中北歐風的畫面，成為設計師的靈感來源。

重點二：運用三角形做空間串聯

本案最大的特色，即是壁面上的三角色塊呈現。設計師將冷色系的兩種深淺藍，切割出三角色塊，讓壁面不會只有單一顏色，而顯得單調乏味。另外大面積的暖調原木壁面，因為冷色系的塗料而平衡，這也是油漆最大的特性。

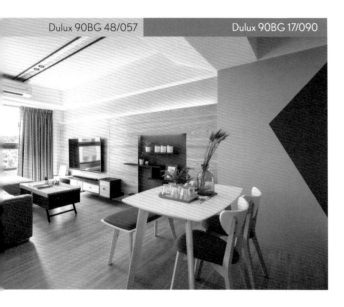

Dulux 90BG 48/057 Dulux 90BG 17/090

配色邏輯 2 開放式的廚房，讓餐桌的位置顯得尷尬，且上方有梁、旁邊有柱，設計師運用白色系的鏤空餐桌，讓空間感覺輕巧。且牆面上的三角形切邊，頓時強化牆面的壓迫感，成為本案亮點。

Dulux 90BG 17/090 Dulux 90BG 48/057

配色邏輯 3 空間不大的臥房，入口跟床頭剛好形成對角，所以將壁面規劃為淺藍色系、天花為 ICI 白，讓空間感覺不會壓迫。設計師為了要搭配既有的門板顏色，將門口的木紋衣櫃訂製為黑色邊框，視覺感較不混雜。

HOME DATA：屋齡／1年・坪數／30 坪・主要建材／實木皮、超耐磨地板、玻璃、噴烤漆、仿飾漆、布質簾、鐵件、賽麗石　　文＿＿吳念軒　圖片提供＿＿一畝綠設計

case7

淺藍牆面清新簡約，
繽紛天花打亮空間

活潑自在的色調，入門就能感受。彩度較低的清新藍色牆面搭配大片落地窗引進光源，姿意讓陽光灑入，配合天花板上高彩度的幾何色板交叉堆疊，將狹長的公共空間增添了層次，一路延伸到開放式的閱讀區，將客廳、餐廳、書房做了自然的連結，更提高了室內採光的明亮程度。

客廳彩色的鐵製蝴蝶壁飾對應隔牆臥房的白色蝴蝶，動態童趣，為空間植入生氣，成為吸睛亮點。除了清新的壁面用色技巧，大量的隱藏式收納配置，增添生活機能的方便性，整個空間也更顯簡約自在。

Dulux 40BG 65/171

配色邏輯 1 淺色調的條紋木質餐桌搭配跳色餐椅年輕活潑，且低彩度粉藍色牆面加上大面積落地窗，使得清新休閒的氛圍環繞。

配色靈感 & 壁面用色概念

重點一：淺藍多彩妝點天與壁

白色基底為主色，淺藍色的整片牆面為輔，營造清新舒適簡約的色彩調性，壁面上額外添加鐵製的彩色蝴蝶壁飾，動態視覺增添活潑之感；天花板則由多色彩高亮度的幾何色板錯綜交疊，從餐廳一路延伸到閱讀區。

重點二：素淨多彩相應互襯

乾淨簡約的空間配置，淺藍與白色調性使室內的視覺特別放大。把主要的妝點置於壁面的鐵製彩色蝴蝶與天花板的幾何層次交疊，增添空間的趣味，且與原本的素淨相襯畫龍點睛。

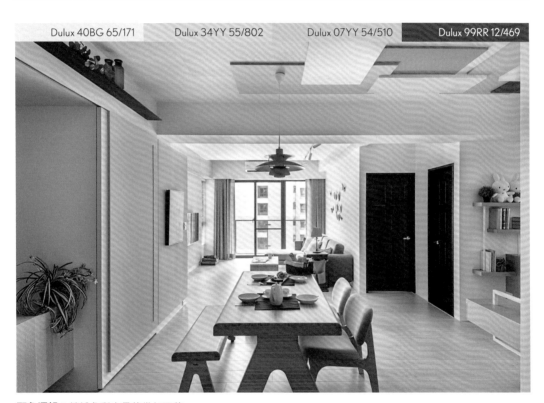

Dulux 40BG 65/171　　Dulux 34YY 55/802　　Dulux 07YY 54/510　　Dulux 99RR 12/469

配色邏輯 2 繽紛色彩交疊的幾何天花板裝飾，用飽和度較高的色彩打亮空間，並透過色板的延伸與其他的空間連結。

Dulux 80BG 39/354

配色邏輯 3 臥房一處床頭湖水藍牆面的裝飾，立體半開的白色盒子，蝴蝶沿著開口方向翩翩飛舞，增添夢幻休閒的好感度。

HOME DATA：屋齡／1年・坪數／62坪・主要建材／超耐磨木地板、OSB定向纖維板、鐵件、長虹玻璃、人造石、木紋磚　文＿李寶怡　圖片提供＿方構制作空間設計

case8

淺天藍與明亮黃，
共舞繽紛北歐曲

由於屋主喜歡北歐風格的自在生活感，並對色彩有自己的偏好，所以設計師將其融入空間裡，以平行線性的設計手法，將空間打造成流暢無拘束且保有穿透性的明亮居家。

設計案以拉高的斜屋頂帶出空間的摺線，從平面、立面和斜面的交互關係，帶出空間的活潑感，並以交錯跳躍的兩個主視覺色彩─淺天藍及明亮黃，帶領居住者融入其中。室內的量體以輕盈為導向，並以低矮的高度為主軸，懸浮的電視櫃＋鞋櫃，單向支撐的餐桌等，擴大了空間的延伸感，且規律又不呆板的線性規劃方向，為這個空間下了最好的註解。

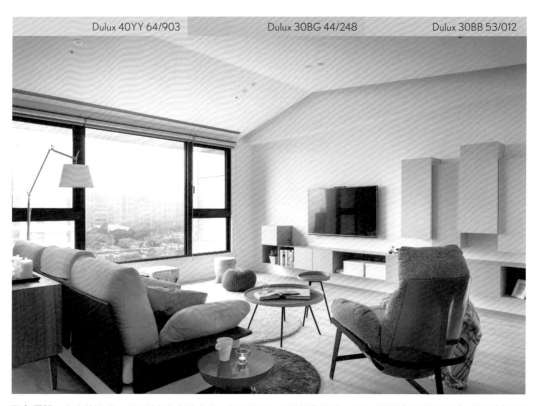

Dulux 40YY 64/903　　Dulux 30BG 44/248　　Dulux 30BB 53/012

配色邏輯 1 客廳的沙發、電視櫃與餐廳的中島及餐桌均採平行線性的設計，呈現出寬敞舒適的空間感，搭配斜屋頂天花，讓空間有個規律存在，並在全白空間裡以淺藍、鮮黃、中性灰色系的懸浮電視櫃體，營造視覺亮點。

配色靈感 & 壁面用色概念

重點一：色彩與光影交織明亮生活感

設計師以跳脫的手法演繹住家的味道，在全白的空間框架下注入顏色元素和細膩的傢具佈置，給予屋主新鮮的感覺和空間體驗。大量引領自然光源進駐室內空間，並與傢具及色彩元素交織出獨特的安排，也讓北歐風格除了鮮活明亮的個性外，也能感受到生活活力。

重點二：大小面積的跳色處理，營造律動

大面積的留白，更能突顯出屋主喜歡的色調：「藍色象徵藍天，黃色象徵日光」的跳躍性氛圍，選擇面積小的量體來跳色，避免大面積的高彩度顏色給回家需要放鬆的視覺帶來負擔，例如：餐桌黃色吊燈、沙發的藍色抱枕等，增加空間的多樣性及視覺延伸感。

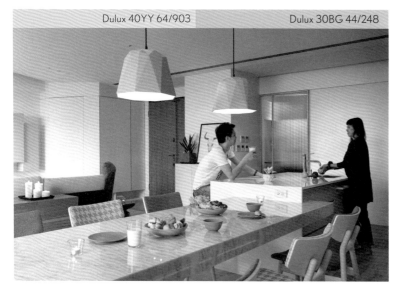

Dulux 40YY 64/903 　　　　 Dulux 30BG 44/248

配色邏輯 2 在大理石餐桌及白色中島的建構下，讓小面積的跳色散落在空間中各處，使視覺有延伸感，例如櫃體和燈具選用活潑明亮的鮮黃色系，廚房門框的淺藍系，形成跳色。

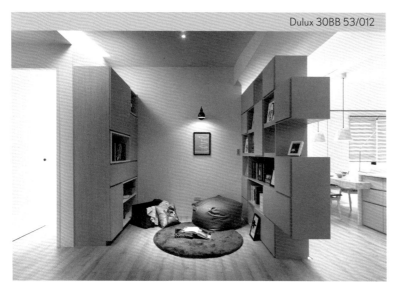

Dulux 30BB 53/012

配色邏輯 3 利用雙面櫃體設計，將餐廚後方的牆面拉長延伸，並運用鏤空、菱形酒架及門板交錯設計，展現多功能機能，也增加趣味性。而後方空間成為開放式的閱讀區，成為大人小孩一起看書、遊戲的溫馨親子空間。

HOME DATA：屋齡／40 年・坪數／32 坪・主要建材／樺木合板、超耐磨木地板、刷漆、噴漆　文＿李寶怡　圖片提供＿穆豐空間設計有限公司

case9

碧藍色與文藝北歐，
創造浪漫巴黎想像

40 年的老屋，屋主本身熱愛烹調，希望破除封閉廚房，打造宛如咖啡廳的空間與家人共度。因此設計師拆除廚房隔間，並位移至窗邊，改以矮牆區隔，通透採光能深入屋內外，也能與家人密切互動；另外廚房牆面採用屋主偏好的藕粉色為主色調，地面則鋪陳粉藍復古磚相呼應，打造清爽空間。

客廳、餐廳全室淨白，牆面、櫃體時而巧妙露出淺色木紋，溫潤的木質奠定北歐風格基礎；特地將半高電視屏風牆居中，成為空間的視覺中心，並採用 Tiffany 的藍綠色系作為跳色，淡雅的色調營造宛如晴空的清新感，並延伸至廚房的線板牆、走廊至主臥房空間。全室搭配深色木地板，讓視覺更為沉穩，也讓空間更添自然韻味。

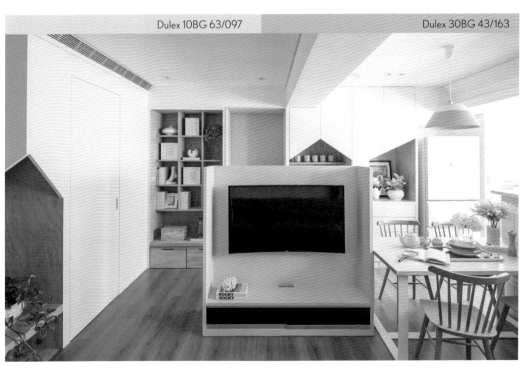

Dulex 10BG 63/097　　　　Dulex 30BG 43/163

配色邏輯 1 空間中央以 Tiffany 碧藍色電視屏風牆作為焦點，並延伸至房門門片，仍至主臥空間。而電視屏風在全白背景、淺木紋造型櫃及深色木地板搭襯下，奠定視覺重心，避免整體空間過於虛浮，視覺效果更為突出。

配色靈感 & 壁面用色概念

重點一：白色奠定空間基礎，碧藍做跳色

全室天花、牆面採用白色奠定基礎，地面則以深色木地板對應，以上淺下深的配色，穩定空間重心。公共場域則運用如同晴空的 Tiffany 碧藍色作為空間跳色，搭配自然木紋，傳遞清新北歐風，也營造出屋主想像中藝文咖啡廳的氛圍。

重點二：打造療癒藕粉色系情調

公共空間的配色邏輯及手法也延伸至臥房的壁面配置，在白色空間裡，運用 Tiffany 碧藍色的線板將臥房門口、衛浴和衣櫃整合，呈現出清爽溫馨。廚房則選用藕粉色和粉藍地磚點綴，而粉嫩療癒的低飽和色系，也使用於兒童房的配色中。

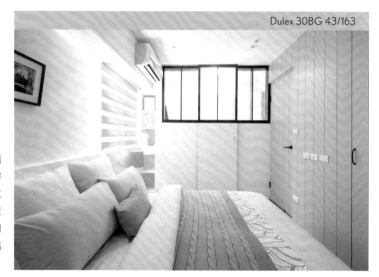

Dulex 30BG 43/163

配色邏輯 2 微調主臥隔間，挪出儲藏區，擴增收納機能。而臥房門口、衛浴和衣櫃皆位於同一立面上，為了避免因過多門片產生的零碎視覺，延伸公共空間的 Tiffany 碧藍色線板鋪陳，形塑出完整的牆面效果。

Dulux 50YR 47/057

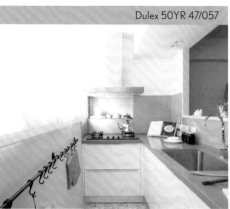

Dulex 50YR 47/057

配色邏輯 3 廚房位於窗邊，有充足採光，因此採用屋主偏好粉色系的藕紫色為主軸，讓甜美中帶有沉穩調性，並從壁面延伸至料理區立面的烤漆玻璃。地面則採用粉藍色的花磚，與藕粉的低飽和配色，視覺更為和諧。

HOME DATA：屋齡／新成屋‧坪數／33 坪‧主要建材／木皮、鐵件烤漆、超耐磨地板
文__張惠慈　圖片提供__實適空間設計

case10

跳色牆面，
以分界線延伸整體視覺感

以屋主的需求為出發點，設計師將 33 坪家居以色彩分界線延伸整個空間，放大整體的視覺感。為了符合 30 歲出頭的屋主夫妻，空間以穩定、放鬆、年輕、局部跳色為主，也因為空間的高度夠高，所以不需過多的木作，僅用顏色達到整體平和的效果。

本案先從挑選木地板開始，從木地板的顏色延伸，到牆面的跳色處理，整體配色沉靜、平穩。客廳背牆以洗牆燈強調顏色的不同，亮色的分界也讓挑高空間更為獨特。木質地板與牆面的暖色系搭配，突顯溫暖、柔和的空間氛圍。

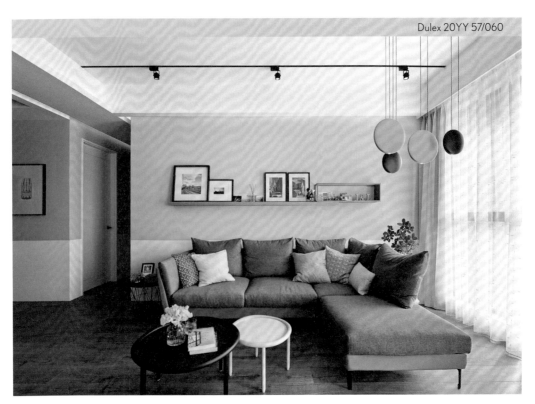

Dulex 20YY 57/060

配色邏輯 1 客廳的沙發背牆以暖灰色系為主，顏色與西班牙品牌「vibia」燈具呼應。而藍灰色布面的沙發，搭配紫丁香色皮革底座，讓整體的柔和色調襯托舒適情調。

配色靈感 & 壁面用色概念

重點一：暖灰色系營造空間舒適感

由於屋主時常出國，希望家裡以簡單舒適為主，不要有過多的裝飾，一方面也能節省預算。因此，設計師選擇以塗料突顯空間的特色優勢，注入柔和色彩的搭配，希望屋主回到家中能感受到舒適、溫暖，同時也能達到節省預算的效果。

重點二：運用兩色分界形塑空間

壁面用色僅以跳色處理，分辨上與下兩種不同視覺感。運用白色搭配暖灰色系，整體空間更顯溫暖有質感。而兩色的分別，剛好也為上下兩區域做不同背景的搭配，並將白色比例變少，加強整體空間氛圍。

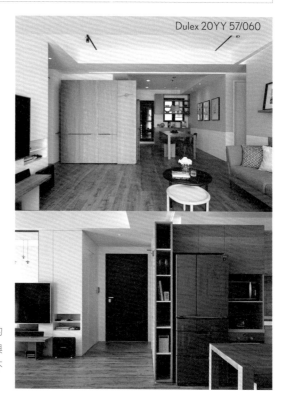

Dulex 20YY 57/060

配色邏輯 2 玄關以拋光磚界定空間，一旁的鞋櫃結合功能櫃，一路延伸到廚房。木質櫃與系統廚具融為一體，讓白色為基底的空間，不顯得雜亂，反而融入整體的空間當中。

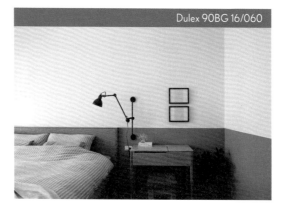

Dulex 90BG 16/060

配色邏輯 3 臥房床頭背牆的顏色，幾乎與床頭的繃布融為一體。這是設計師的巧思，先選好背牆的藍灰色，再挑選布料的顏色，最後再以軟件的顏色搭配、點綴，呈現臥房視覺效果。

HOME DATA：屋齡／30 年・坪數／22 坪・主要建材／鐵件烤漆、清水泥磚、超耐磨地板
文＿張惠慈　圖片提供＿實適空間設計

case11

繽紛色中帶點灰，
點綴空間層次

本案在顏色的處理上，適時地加入些許灰色成分，讓繽紛的色彩也能耐看、沉穩。設計師參考北歐傢具品牌「Hay」或「Muuto」的顏色搭配，使本案稍帶點北歐風。由於無電視擺飾，為了整體的豐富性，設計師訂製一面鐵架當作主牆，屋主能放置書籍或收藏品，讓客廳的公領域空間，面對的不是空蕩蕩的牆，而是有趣、多變化的裝飾。

另外開放式廚房，設計師希望廚具能跳脫一般死板的白色，選用深灰黑為基底，增加質感。地板使用超耐磨木紋，與木桌椅互相呼應，並運用樹幹橫掛天花，輔以些許的木頭色調，帶入自然風格。

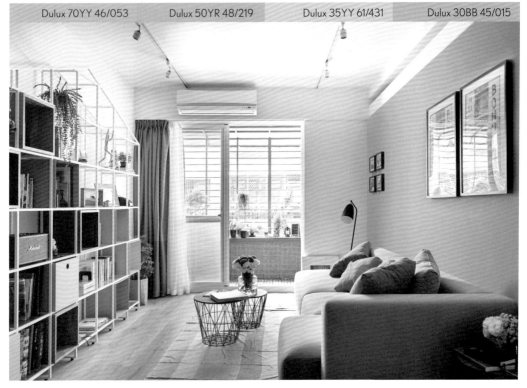

Dulux 70YY 46/053　　Dulux 50YR 48/219　　Dulux 35YY 61/431　　Dulux 30BB 45/015

配色邏輯 1 客廳以沙發的灰色作為主調，搭配白色與灰綠色的牆面，再輔以彩度較高的抱枕，與牆面訂製鐵架中的收納盒顏色互相呼應，整體底色沉穩，但以多色彩點綴，達到視覺的平衡感。

配色靈感 & 壁面用色概念

重點一：放鬆休息，融入自然元素

由於屋主是醫護人員，設計師期望屋主回到家中，弱化醫院常有的白色元素，所以在設計上盡量減白，並融入大自然的氣息和增加自然元素。另外為了符合年輕的屋主，在設計上運用帶點灰的活潑色彩，讓空間顯得有活力但又沉穩。

重點二：運用配色，界定公私領域

壁面用色以公領域的灰綠色，與私領域的深灰綠區別，展現進入到私領域空間的沉穩感。在公共區域當中，盡量減白的牆面上，運用廚房的綠色磁磚與沙發背牆做呼應，讓擁有眾多顏色的公領域，有層次但不顯得雜亂。

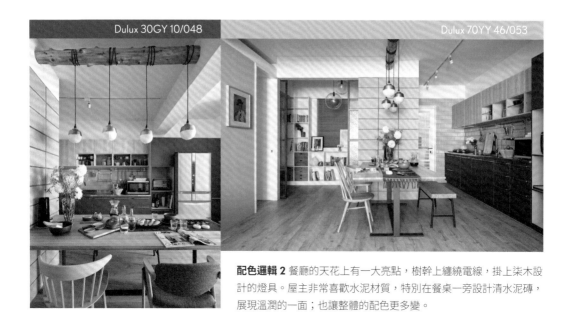

Dulux 30GY 10/048

Dulux 70YY 46/053

配色邏輯 2 餐廳的天花上有一大亮點，樹幹上纏繞電線，掛上柒木設計的燈具。屋主非常喜歡水泥材質，特別在餐桌一旁設計清水泥磚，展現溫潤的一面；也讓整體的配色更多變。

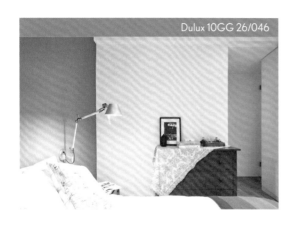

Dulux 10GG 26/046

配色邏輯 3 臥房牆面以深灰綠色、白色搭配，將私領域空間展現更沉穩的一面，也讓屋主能更放鬆、容易入睡。並且搭配大紅色傢具，讓跳色為空間點綴特別效果。

HOME DATA：屋齡／新成屋‧坪數／ 51.5 坪‧主要建材／木皮、鐵件、磁磚、油漆、烤漆、壁紙、玻璃　文＿張景威　圖片提供＿馥閣設計整合有限公司

case12

20 種顏色的家，
實現內心繽紛宇宙

此案從屋主所喜愛的設計師與傢具作為發想，促使更貼近藝術家色彩與風格的空間，讓屋主內心的繽紛宇宙得以實現：客廳的天花是源自 Paul Smith 的啟發，並請來擁有豐富壁畫經驗的法國藝術家 François Fléché 執行完成，雖然是多彩條紋卻調低色度，不讓繽紛傢具混亂空間的主視覺。

多功能室則向草間彌生致敬，具有穹頂的空間加上彩色圓點作為空間的中介，從客廳望來顯得安靜，而從另一面的和室看去則感受活潑，玩轉空間印象。最後主臥為了襯托屋主的收藏畫作在床頭牆面選擇紫紅色為跳色，讓作品更顯眼也營造出浪漫氛圍。

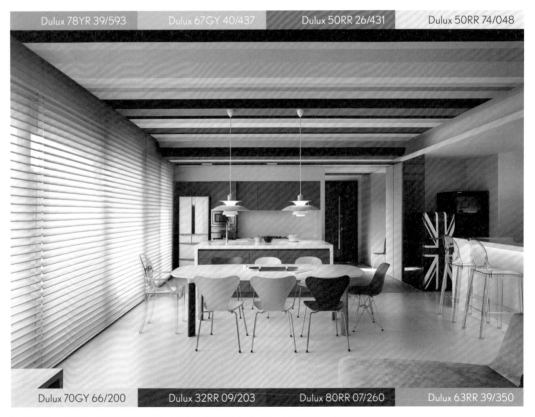

配色邏輯 1 餐廚主色調選用亮橘色，客廳天花則源自 Paul Smith 的啟發，雖然是多彩條紋但卻調低色度壓制下方鮮豔的傢具。地坪則以純白色做中介質，讓顏色轉換自然不突兀。

配色靈感 & 壁面用色概念

重點一：繽紛卻不顯突兀的色彩搭配

屋主一開始就提出四個所喜歡的顏色：橘色、綠色、粉紅色與紫色，並且在預售屋蓋的四年間與設計師不斷討論，最後打造出能夠襯托許多收藏藝術品－「擁有 20 種顏色的居家」，再與法國藝術家合作，透過牆面壁畫與天花彩繪讓居家宛如藝術展間般生動有趣。

重點二：包容色讓色彩耀眼卻不混雜

設計師將屋主喜愛的顏色分散在不同空間，客廳天花與傢具選色繽紛，因此壁面使用包容性強的粉色讓彩色耀眼卻不混雜，而主臥壁面選用紫紅色營造浪漫的寢臥空間。綠色應用在和室，餐廚則施以亮橘，並以白色作為中介質讓顏色轉換自然不突兀。

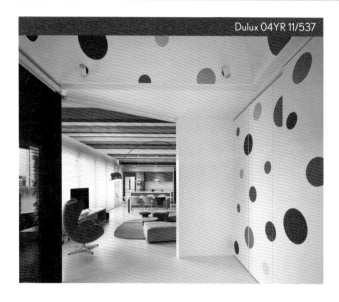

Dulux 04YR 11/537

配色邏輯 2 具有濃厚草間彌生意象的多功能室，白色壁面加上彩色圓點作為空間的中介，從客廳望來顯得安靜，而從另一面的和室看去則感受活潑，玩轉空間印象。

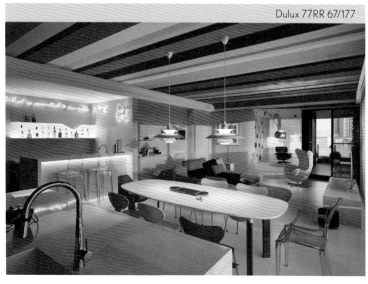

Dulux 77RR 67/177

配色邏輯 3 如何讓人身處五顏六色的居家之中而不覺得視覺疲勞，運用包容色就十分重要，設計師在客廳牆面施以粉紅色，包容彩色條紋天花與繽紛的傢具。

HOME DATA：屋齡／40 年‧坪數／25 坪‧主要建材／超耐磨木地板、木皮、烤漆、刷漆、磚牆　文＿李寶怡　圖片提供＿穆豐空間設計有限公司

case13

打造藍色風景，
徜徉浪漫英倫風

25 坪的 30 年老屋，既有的公共空間較為晦暗無光，且公私領域分配不均，形成坪數的浪費，於是重新規劃客廳、餐廳及廚房三者關係，讓彼此互為開放、流通，並串起較大的範圍，將原先多餘的過道納入廳區，增設一間收納儲藏室。同時在沙發牆安排一整道格柵玻璃窗，讓戶外光線延攬入室，流通及放大書房與廳區的光線及視野，成功解決採光問題。

為營造屋主喜歡的歐式英倫風格，因此從玄關開始至電視主牆運用不同的藍色調，展演出場域的深度與空間感，並在轉折處以尖屋頂、造型壁板等語彙提供展示區域，傳遞有如童話小木屋的夢幻氛圍，也延伸至私領域的主臥、工作室及兒童房，運用淡雅的色彩，闡述出空間裡浪漫清新的童趣氛圍。

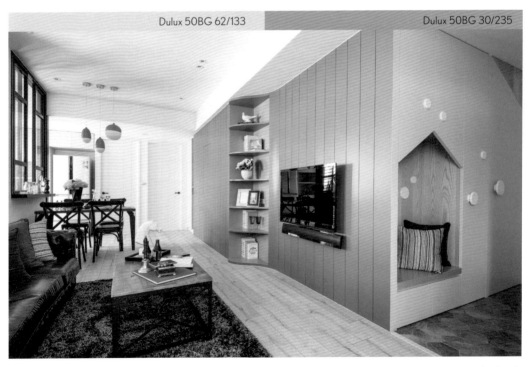

Dulux 50BG 62/133　　　　　　　　　　　　　　　　Dulux 50BG 30/235

配色邏輯1 從玄關牆開始，漆上輕柔粉嫩的藍色，至電視主牆漆上沈穩的藍色，讓玄關牆、電視牆延展出場域深度與空間感。沙發背牆的黑色歐式格子窗框，大面積的引進光源，增添公領域的明亮度。

配色靈感 & 壁面用色概念

重點一：以不同藍色調打造英倫風

為譜寫出英倫風情，全室空間利用天的白及木質地板，搭配從玄關至客、餐廳裡大面積不同藍色立面的鋪陳，再輔以復古、略帶工業感的傢具妝點，展現濃濃的歐式氣息，尤其玄關帶有藍色木屋造型的設計，也帶出清新的英倫童趣。

重點二：淡雅色彩形塑輕鬆童趣氛圍

除了公領域的藍色調統整，更延伸至私領域部分，例如主臥主牆刷飾淡雅的灰紫色調、工作室的薰衣草紫色機能板等等，而兒童房更運用黃色基底，搭配粉紅色及嫩綠色的造型床框，把歐洲繽紛的童話氛圍及想像帶入室內。

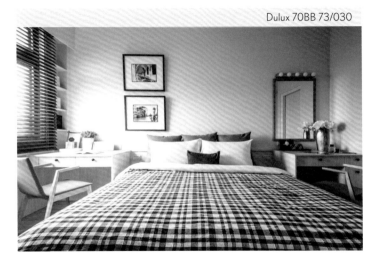

Dulux 70BB 73/030

配色邏輯 2 主臥的主牆面刷飾淡雅的灰藍色帶點紫色調，左右兩側則依男女主人的需求打造不同功能桌，搭配有著濃厚英倫風格的藍色格子寢具，再搭襯木質百葉窗導引溫暖採光入內，協調和空間明朗清新的畫面。

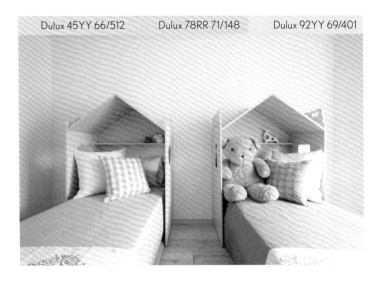

Dulux 45YY 66/512　　Dulux 78RR 71/148　　Dulux 92YY 69/401

配色邏輯 3 兒童房在大面積的淨白空間中，使用漸層鵝黃色打底，並量身打造城堡車造型床框，搭配粉紅色及嫩綠色，營造讓人感到放鬆、溫馨的空間，孩子們能在專屬的秘密基地裡睡得更香甜。

HOME DATA：屋齡／5 年・坪數／16 坪・主要建材／木皮、烤漆玻璃、鐵件
文__李寶怡　圖片提供__威楓設計工作室

case14

藍、懶的輕工業風，
享受北歐生活自在居

對新婚夫妻來說，空間雖然僅 16 坪大小，但只要好好規劃，也能由小變大享受生活。想將小空間放大使用機能及視覺效果，第一個步驟就是拆除原有廚房的隔間牆，且將 210 公分的廚具長度延伸為 500 公分，吧檯串聯起廚房、餐廳，讓餐廳除了飲食外，甚至當成閱讀的書桌。

延續灰色鞋櫃牆面的電視牆反以大地色系飾底，搭配沿窗增設的臥榻區及布沙發、灰藍色的沙發背牆呈現出空間的慵懶氣氛。深藍色的餐廳區，木紋質感的餐桌椅及黑色系的現代感吊燈，營造出自然溫潤又帶時尚摩登風情的北歐氛圍，過渡至私領域的主臥及次臥，又回到不同灰藍色調，打造沉穩安定感。

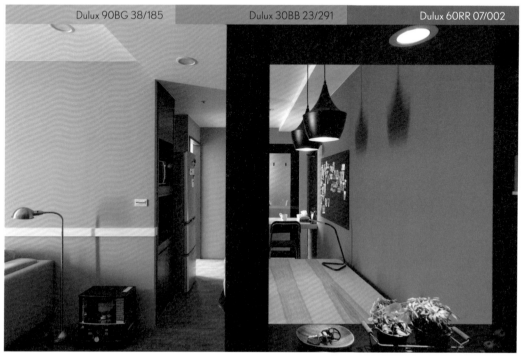

<div style="color:gray">Dulux 90BG 38/185　　　Dulux 30BB 23/291　　　Dulux 60RR 07/002</div>

配色邏輯 1 以大面積冷色調的靛藍色及中性的青藍色界定客、餐廳及過道空間外，也讓人沈澱在地中海慵懶地看海休息的感覺。而黑色鏤空的玄關屏風如同相機的鏡頭般窺見不同角度的空間切割，並與吊燈及相片壁飾相呼應。

配色靈感 & 壁面用色概念

重點一：藍色階與大地色，打造層次質感空間

為營造屋主喜歡的現代北歐風格，運用白色天花及實木地板貫穿整個空間，去除不必要的隔間牆改以吧檯取代，讓視野放大延伸，室內則藉由不同色階的藍色與大地色系做雙色變化，創造出沉穩、安定且具層次的質感空間。

重點二：同質色淺深搭配，營造舒適慵懶感

公領域的壁面以深、淺藍色調鋪陳，隱喻客、餐廳領域的主次關係，電視主體牆反以大地色系飾底，呈現樸實無華的自然質韻，搭配吧檯、臥榻、木紋質感的餐桌椅、大尺寸布沙發、跳色抱枕、黑色吊燈、轉角牆的相片牆，挹注北歐時尚風情，也帶來慵懶氛圍。

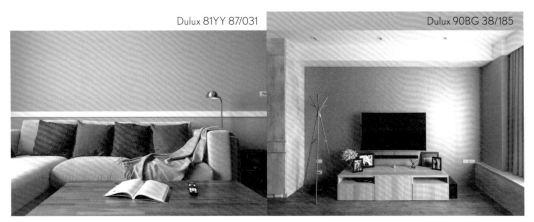

Dulux 81YY 87/031　　*Dulux 90BG 38/185*

配色邏輯 2 在藍色主調的空間裡，電視主牆反以大地色系打造樸實無華的自然質韻，而大面積的灰藍色沙發背牆中，以一條白色橫條飾板引導進入過道及餐廳，加上跳色抱枕的裝飾，在簡約視感裡創造一抹律動。

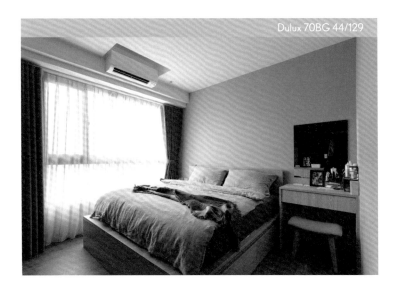

Dulux 70BG 44/129

配色邏輯 3 延續客廳同樣的灰藍色系，進入私領域的主臥主牆面，利用牆面轉角設置化妝檯面，同時將衣櫃改為玻璃拉門變身小而美的更衣間，也讓光得以進入延伸，使視線不會太過侷促。

HOME DATA：屋齡／10年・坪數／15坪・主要建材／噴漆、客製金屬架、不鏽鋼、海島型人字拼地板　文＿李寶怡　圖片提供＿ ST design studio

case15

形塑都會綠洲，
灰白打造唯美 Mini Loft 風

位在都會中心的15坪小宅，原本被隔出5個空間，使得有限的場域被劃分成更小的使用環境，讓採光、通風至動線都不自由。為讓生活更舒適且行動靈活，設計師透過空間開放及整合的設計手法，僅保留廚房及衛浴的隔間，其他隔間則全部拿掉，徹底釋放日光與動線。

全室以白色調為主，但因應每個空間的使用機能，採灰階色調打造出淺灰色的主臥主牆、灰色的起居客廳主牆、深灰近黑色的電視櫃隔屏，搭配不鏽鋼與工業用燈具老件、人字拼貼的橡木海島型地板以及吊掛的綠色植栽，形塑人文兼工業的 Loft 風，也提供屋主與愛貓無礙的活動場域。

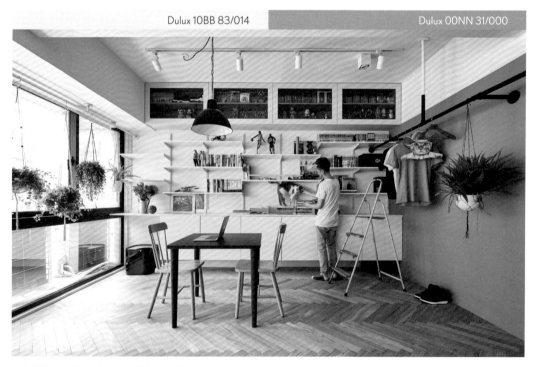

Dulux 10BB 83/014　　　　　　　　　　　　　　　Dulux 00NN 31/000

配色邏輯 1 開放式客、餐廳的白色主牆面，運用可拆卸調整的鐵件與層板組架起書櫃兼展示櫃，靈活的應用滿足屋主收納需求，更是愛貓最愛遊走的遊樂場所。搭配上方的吊櫃，成為空間裡最佳的端景。

配色靈感 & 壁面用色概念

重點一：以白色為主，灰階色調界定各空間

由於空間僅 15 坪而已，扣除掉隔間的廚房及衛浴，實際使用機能不到 10 坪，因此整體空間採用簡潔的白色調為主要背景，也藉此放大空間感，但卻用不同灰階做為主牆，以界定每個場域，也使空間有層次感。

重點二：突顯機能性藍色洞洞板成跳色

在衛浴外牆採用深灰色的牆面，成為空間的視覺重心以及衣物的背景，刻意不塗滿，保留白色樑柱結構與天花相呼應，也挑高了視覺層級。房間主牆使用淺灰色調維持乾淨但較為沉靜，使得斗櫃上方的機能性藍色洞洞板被突顯出來，成為視覺跳色。

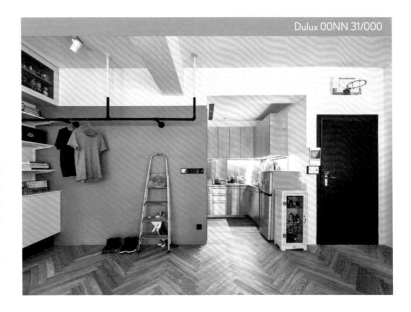

Dulux 00NN 31/000

配色邏輯 2 人字形木地板及木色廚櫃，為空間帶來自然氛圍，而衛浴外牆的深灰牆面在白色空間裡造成對比，營造空間張力及深邃視覺感。架設黑色圓形鐵管的衣架，線條簡潔，也是屋主展示收藏的場所。

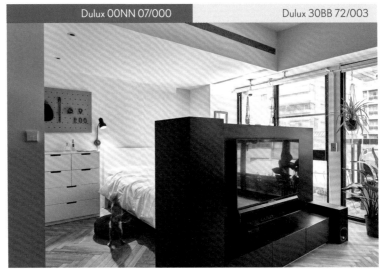

Dulux 00NN 07/000　　　Dulux 30BB 72/003

配色邏輯 3 在白靜的開放空間裡，深灰近黑色的電視櫃成為視覺的焦點，同時以半屏式設計界定臥房及公共空間，又不妨礙採光進出。主臥主牆則採淺灰色調展現沉靜氛圍，也突顯出床邊擁有收納機能的藍色洞洞板。

HOME DATA：屋齡／30 年‧坪數／20 坪‧主要建材／手工彩繪磚、大理石、烤漆、西班牙磚、超耐磨木地板　文__李寶怡 圖片提供__元典設計有限公司

case16

淡灰藍色的英倫 Loft 宅，
譜一曲輕藍調

這是間位在老舊社區的 20 坪小宅，由於屋主曾旅居國外，因此想要營造出如歐美電視劇中明亮舒適且帶出質感的空間佈局，跳脫外在環境的老舊印象，於是設計師以「英倫＋美式」的混搭風格，作為本案的設計主題。

公領域的部分，將原本的空間格局盡量打開，如書房及廚房改為玻璃格柵推門設計，讓採光得以進入室內，同時淡雅的淺灰色彩貫穿全室，呈現靜謐恬淡的氛圍；並適度用線板妝點天花、踢腳板和櫃體，跳出層次效果。搭配美式工業風的壁燈、沙發、金屬把手等，以及廚房及衛浴的拼貼磁磚運用，讓中性底蘊中帶點奢華美感，也形塑出空間的雋永質韻。

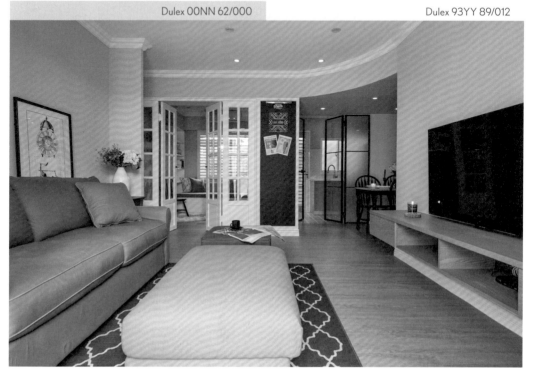

Dulex 00NN 62/000　　　　　　　　　　　　　　　　　Dulex 93YY 89/012

配色邏輯 1 公共區域裡運用較為中性的淺灰藍色為基調，表達低調沈穩的英倫風格，選材上加入灰色調搭配，帶出同質化色彩的高級氛圍。

配色靈感 & 壁面用色概念

重點一：恬淡灰藍為基調

為帶出英倫的質感及美式的明亮，在用色上選擇以淡雅的灰藍色鋪陳，搭配天花的白及木質地板的暖度，並適度用線板妝點，打造出機能、美感兩相宜的英倫 Loft 風範。局部小範圍運用特殊的花磚及顏色較突出的家具傢飾配置，營造空間層次感。

重點二：同質化色彩中用跳色聚焦

在公共空間的客、餐廳及書房、廚房部分，以灰藍色牆面貫穿，其他顏色選用，也都加入灰色調，讓色彩呈現雋永的高級質感，僅在天花、踢腳、門扇等細節處以白色線板勾勒出經典歐美元素，促使黑板及門框的黑、壁燈及把手的金在純淨場域中跳出細緻的層次效果。

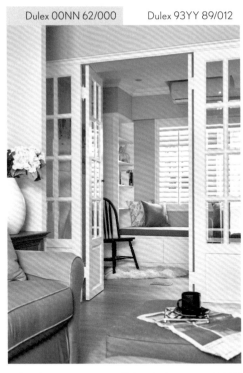

Dulex 00NN 62/000 Dulex 93YY 89/012

配色邏輯 2 餐廚區採以紛嫩色系為定調，透過拼花地磚、木質天花與燈飾增添生活氣氛，另外在葡萄紫的廚房之間設計一扇拱型室內窗，讓陽台光線可直抵餐廳。

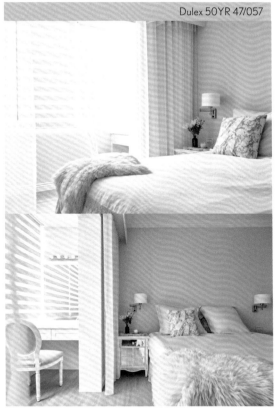

Dulex 50YR 47/057

配色邏輯 3 延續公共空間的灰藍色調，主臥改採些許灰色調的淺卡其色系做為主牆色調，柔和的色彩搭配窗外灑落的陽光及白色化妝台，讓空間呈現自然溫和的寧靜氛圍。

HOME DATA：屋齡／6 年・坪數／40 坪・主要建材／磨石地板、鐵件、銅件、大理石、紅磚、磁磚、木作、織品　文__李寶怡　圖片提供__ PSW 建築設計研究室

case17

時尚日光單層宅，
像調色盤豐富有趣

本案有 40 坪的空間，對育有一個學齡前女兒，以及一隻毛小孩的夫妻來說，是夠用但侷限的空間。對一貫喜好挑戰建材與施工的 PSW 建築設計研究室來說，針對這個設計案規劃出一個狗與小孩都能奔跑、捉迷藏的有趣空間，讓家人間的互動方式，能從公共區域延伸到整個空間。

透過移除原有隔間，露出開放的地板，鋪陳磨石地板適合寵物行走奔跑，再加入不同銅條造型來區分空間，輔以造型磚牆與通透的鐵件隔間的視覺反差，與折門隔間的靈活開闔，創造出特有的空間感。

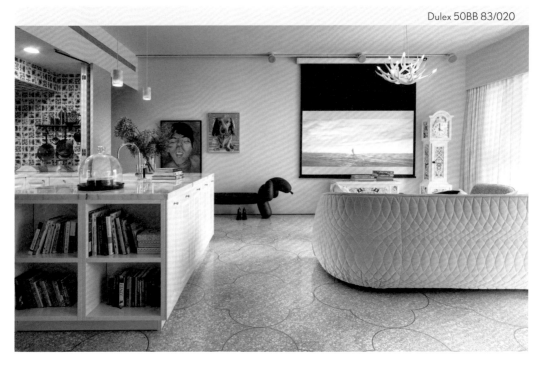

Dulex 50BB 83/020

配色邏輯 1 半開放的廚房與客廳並無明顯界線，主要以中性白牆與相近調性的沙發與窗簾做主體，並以磨石子地磚的銅線花紋做區隔，再配上小型傢具的點綴與廚房色調的對比，穩重與活潑趣味兼具。

配色靈感 & 壁面用色概念

重點一：高雅中帶活潑，局部點綴空間柔暖度

住家重新打破格局，改為能靈活使用的兩房，玻璃牆隔間讓光線進入家裡每個角落，主要配色原則是高雅中帶些活潑，並以部分顏色來加強空間的柔性與暖度，將動線肆放，讓小孩及寵物在空間裡盡情奔跑。

重點二：材料排列＋色彩反射的調色盤概念

運用數位模擬技術，在家打造 3D 立體牆面，再透過材料、色彩、反射作用帶來創意的視覺效果，讓家如同「調色盤」，可因行走方向及角度，或日線的強弱而產生不同色差變化。同時，整個空間以淺色中性色調為基底，搭配現代傢具和俏皮設計。

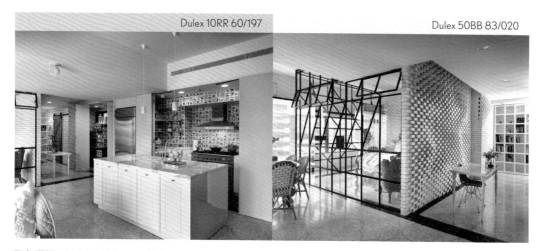

Dulex 10RR 60/197　　　　Dulex 50BB 83/020

配色邏輯 2 粉色彈性折門隔屏將廚房空間全部隱藏起來，需要時可再開啟，搭配藍色青花磚調，帶給空間活潑意象；磚塊以數位模擬動態模式堆疊，呈現如同波浪狀的牆面，並用白色漆面突顯立體磚牆陰影感，減少磚牆的沉重感。

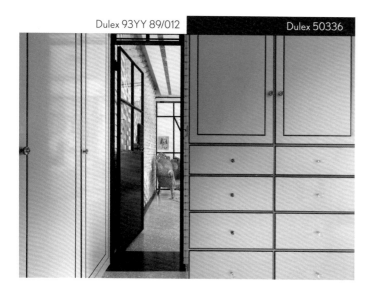

Dulex 93YY 89/012　　　Dulex 50336

配色邏輯 3 以玻璃及鐵件隔間打造透明的臥房，並以十字花卉的銅線磨石子地坪區隔，串聯至更衣間，而高亮大底配上黑色滾邊，呈現出櫃體的質感。

HOME DATA：屋齡／15 年‧坪數／50 坪‧主要建材／擴張網、盤多磨、燒杉、花磚、木地板　文＿李寶怡　圖片提供＿ KC design studio 均漢設計

case18

當酷工業遇上甜鄉村，
翻轉壁面色彩

去掉層層的裝飾性包覆，還原最單純的空間架構。基於屋子的長方形格局，在動線的規劃上，利用自由動線的想法取代樹枝狀動線，一來能創造空間串聯的趣味性，更重要的是帶來方便且有效率的空間路徑。

格局規劃上考慮屋主生活型態分區的概念，提出空間生活圈的概念，分別為私領域生活圈及開放式生活圈。私領域如：健身房、更衣間、衛浴空間及主臥，可以是一個大空間的使用也可各自的存在，而不受外人干擾；開放式生活圈的概念則將建立人與人之間的親近性，串聯客廳、餐廳及輕食區，創造家人間更多的互動。

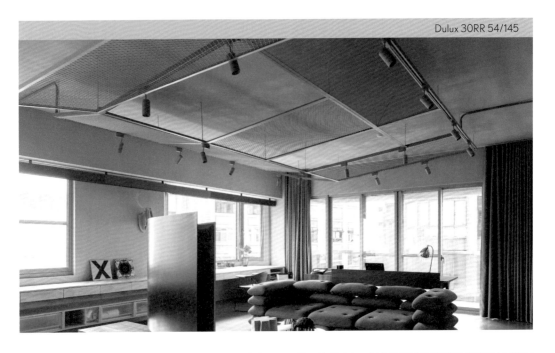

Dulux 30RR 54/145

配色邏輯 1 開放的公共區域串聯客廳、工作區和餐廚空間，因為天花彩度高，因此傢具及地坪選擇彩度低的材質來做搭配，而能 360 度翻轉的電視機連結了空間的互動性。

配色靈感 & 壁面用色概念

重點一：彩色折板天花，界定空間場域

為創造出更高的空間感，刪減掉不必要的天花板包覆，並考量照明、管線、原始樓板和樑柱問題，設計師提出了折板的概念，利用折板的高低角度穿越開放區的各個領域，並界定空間，最後在以鄉村風格的拼花手法，在不同矩形的折板中置入三種不同密度的鐵網，搭配不同色彩，增添空間天花的趣味性及實用性。

重點二：在低彩度中突顯三種風格特色

為讓屋主夫妻各自嚮往的工業風格與鄉村風格展現，將兩者的重點元素進行三度空間混搭，例如餐廚空間裡以拼花概念及原木質感展現鄉村風，客廳及書房則為工業風格的鋼鐵建材和玻璃隔間，最後透過現代普普風格的手法，以大面積的黃色牆櫃在主臥收尾，打造屋主嚮往的空間風格。

Dulux 00NN 37/000　　Dulux 89BG 37/353

配色邏輯 2 為呼應粉藍色折板天花及嵌入盤多磨地板的藍色鄉村花磚地坪，因此廚房立面改以視覺刺激性低的顏色及材質，例如燒杉木牆、不鏽鋼廚具等，讓協調性提高，也在一片水泥粉光色澤中，帶來視覺亮點。

Dulex 37YY 61/867

配色邏輯 3 希望在粗礦中帶一點對比，所以整面書櫃為平滑的黃色，也意謂著進入屋主的私領域空間。並透過一道水泥屏風牆嵌入六角磚裝飾，區分出寢室區及健身室、更衣間、盥洗區；另外在鏡面反射下，營造出開放中但保有隱私的空間變化。

HOME DATA：屋齡／15年・坪數／60坪・主要建材／文化石、進口木紋磚、進口訂製壁紙
文＿李寶怡　圖片提供＿摩登雅舍室內設計

case19

繽紛馬卡龍色系，
構築美式鄉村風童話

馬卡龍色系指的是明快鮮艷，卻又透著一種溫柔奶油味的色調，運用在時尚、服裝、配件及建築空間裡，例如桃粉紅、靜謐藍、淡灰紫、毛茛黃等等，引領著視覺。

本案設計師協助五口之家，從20坪收納不足、凌亂不堪的舊家，化身為60坪新居。透過空間格局的重新規劃及動線安排，且搭配收納機能整合，再注入美式鄉村風格的質感及精緻，並運用馬卡龍調色，豐富每個空間的視覺建構。客廳主牆上手繪的彩色鸚鵡，象徵著一家人親密的情感，也暗喻著公私領域使用了不同的色調。

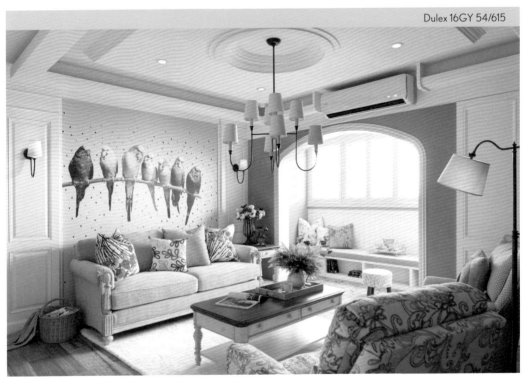

Dulex 16GY 54/615

配色邏輯 1 客廳切割出玄關後，運用亮眼的萊姆綠做主色調，帶入清新感，捨棄制式電視牆，改以臥榻閱讀區，提供親子相處時光。沙發背牆上的七彩鸚鵡，則象徵著一家人幸福景象。

配色靈感 & 壁面用色概念

重點一：運用色彩輪轉定位空間屬性

為營造繽紛的美式鄉村風，除了保留天花的白，拉高室內天際線外，大量的弧形拱門造型區隔空間轉換，地坪以磁磚、木地板界定空間屬性等，搭配鮮艷明亮的馬卡龍色系，突顯空間的活力韻味。

重點二：馬卡龍配色，豐富各空間表情

以馬卡龍色調為主軸，在公共空間採清新色系為主，例如客廳呈萊姆綠色調，帶入夏季清新感，廚房及餐廳則採粉紫及粉色串聯；私領域各空間的彩度則更降一級，例如主臥的灰藍色系、男孩房的英倫藍、女孩房的粉色等，每個色調對應家族成員的個性，開啟繽紛的視覺饗宴。

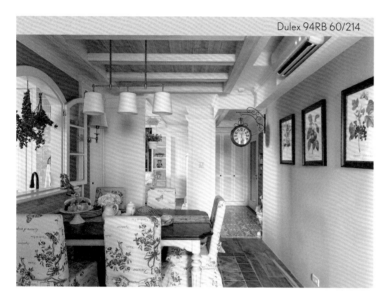

Dulex 94RB 60/214

配色邏輯 2 餐廚區採以紛嫩色系為定調，透過拼花地磚、木質天花與燈飾增添生活氣氛，另外在葡萄紫的廚房之間設計一扇拱型室內窗，讓陽台光線可直抵餐廳。

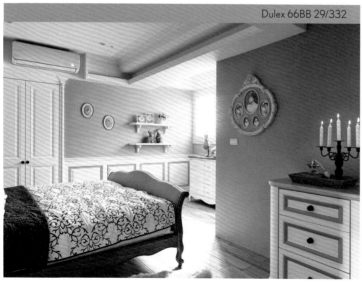

Dulex 66BB 29/332

配色邏輯 3 擁有兩個更衣間的主臥，不但滿足男女主人各別所需外，運用薰衣草的灰藍色系，牆面搭配藍色花朵壁紙及白色線板，讓人似乎進入了法式普羅旺斯的清新意象。

HOME DATA：屋齡／15 年・坪數／30 坪・主要建材／實木皮、烤漆玻璃、進口壁紙、超耐磨地板、進口磁磚、系統櫃、TOTO 衛浴、櫻花廚具　文＿李寶怡　圖片提供＿威楓設計工作室

case20

復古鄉村宅，
用色彩及電影海報妝點牆面

當屋主將多年的老屋交由設計師予以翻修時，考量其喜歡花花草草及有收集電影海報的習慣，因此建議擷取鄉村風的線板、弧形等元素，伴隨繽紛色系的妝點，重新賦予老屋新的空間故事與靈魂，再調和綠意植栽的自然生命力，讓家充滿溫度與人文想像。

於是透過打開公共空間的格局，以大面積的木紋地板鋪陳動線，也傳遞那份溫暖、質樸的鄉村風場景，並順應 L 型格局安排客、餐廳定位，與陽台呼應，同時引進光源，並以中島區隔餐廚空間，沿著壁面擺設餐櫃，在開放與封閉櫥櫃的安排下，增添人文生活的點滴樂趣。

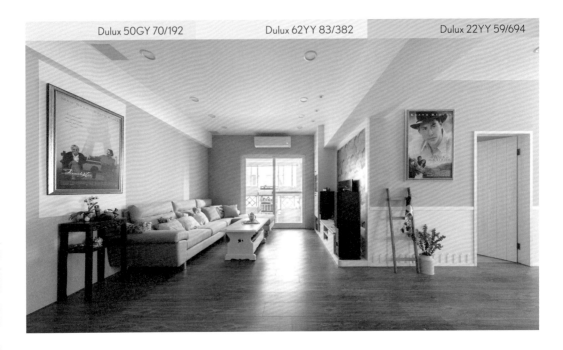

Dulux 50GY 70/192　　Dulux 62YY 83/382　　Dulux 22YY 59/694

配色邏輯 1 開放式的公共空間，以綠色壁面圍出客廳場域，大量引進自然光源入室，也讓視野一覽無疑地欣賞屋內景物，展現寬敞感；搭配木紋地坪鋪陳，突顯溫暖質樸的鄉村風格，並在過道間以不同的黃色調做引領，進入餐廳空間。

配色靈感 & 壁面用色概念

重點一：運用色彩定義空間

本案以白色天花及木地板鋪陳構底，再用色彩區隔空間定義，於是綠色的客廳、黃色的餐廳、藍綠色的廚房，引領到私密空間的中性灰主臥及冷調藍的次臥，在繽紛色彩的空間裡注入寧靜的氛圍。

重點二：高低不同彩度，界定公私領域

公共場域以彩度高的繽紛色彩做演繹，像是用綠色壁面形塑出客廳場域，與明亮的檸檬黃陽台盆栽綠意呼應；餐廚空間則以黃、藍綠色系鋪陳，並用中島巧妙區分場域，平台桌邊輔以繽紛磁磚安排，豐富空間表情，同時也與私領域的中性及冷調色彩的牆面成對比。

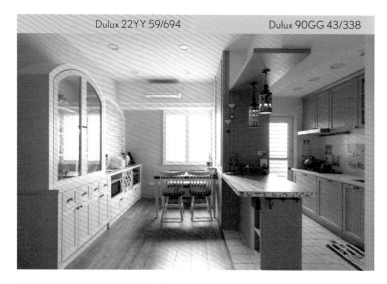

Dulux 22YY 59/694　　　Dulux 90GG 43/338

配色邏輯 2 用簡單的色調變化，區分不同空間，視覺上也不顯擁擠。以中島吧檯區隔餐廚空間，用療癒的藍綠色搭配白色磁磚展示烹調環境清爽乾淨；用餐區則以黃色色調安排，營造出歡樂溫馨的空間，打造溫暖的鄉村家居生活感。

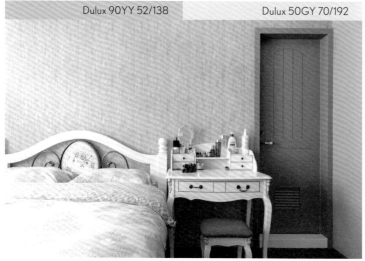

Dulux 90YY 52/138　　　Dulux 50GY 70/192

配色邏輯 3 主臥空間中，局部的黃綠色突顯出大面積的灰色調性及天然木材的材質，搭配古典元素的傢具床飾，營造優雅靜謐的休憩環境。

HOME DATA：屋齡／5年‧坪數／60坪‧主要建材／雷射雕刻、特殊烤玻、特殊鏡面處理、仿古石材、皮革、織品、訂製壁紙　文＿陳淑萍　圖片提供＿藝念集私空間設計

case21

住在一片清新裡，
看花開、迎花香

空間洋溢著不同濃淡的自然色系，風韻清新的「荷」意象，讓視覺主題更為聚焦，從進門玄關的屏風與圓形天花，便破題點出代表生命力的「綠」。為化解穿堂煞而設置的屏風，一側是鏤空荷葉葉脈搭配鏡面的精緻，另一側則是用海綿手工拓染，讓葉的紋理更接近天然。

淺駝色鋪陳出的櫃體與玄關層板，讓空間溫暖可親。間接天花上的木色帶狀色塊、餐廳櫃體上綠與淡駝跳色拼貼處理，這些皆活潑、暖化了空間層次，同時也呼應著大地和諧精神；此外，儲藏室門片上的荷花彩繪、女兒房床頭的 Tiffany 藍禮物盒圖樣壁紙、吧台和門片上局部鑲嵌的琥珀鏡，則低調地增添一絲女性奢華風情。

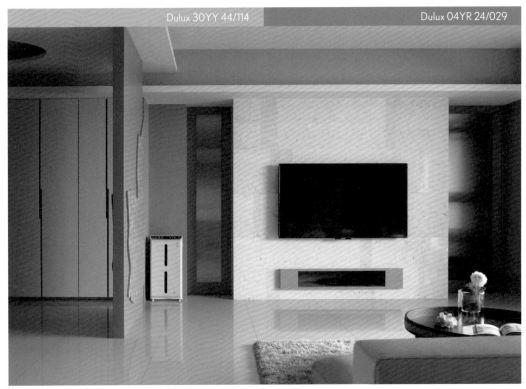

Dulux 30YY 44/114　　　　Dulux 04YR 24/029

配色邏輯1 電視主牆的洞石，肌理有著自然手感；牆下方的收納層櫃與左右壁面，則是低調又帶點女性氣息的藕灰色，後方為書房空間延續著綠、藕灰與淺駝的大地配色。間接天花上方局部木色壁面，讓空間層次更溫暖分明。

配色靈感 & 壁面用色概念

重點一：出水芙蓉，最天然的雕飾

為了避免過多的白或對比，讓空間顯得太過現代冷冽，設計師採用自然配色，並以「荷」為主視覺意象，為屋主母女打造清麗淡雅的居家空間。包括在屏風、櫃體立面、壁面等，彷彿都能感受那抹「碧荷生幽、香遠益清」的意境。

重點二：優雅大地，打造寫意居家

除了象徵自然生命的綠之外，空間還運用了許多大地色系融入其中，包括櫃體採用淡駝色，天花側邊用了穩重安定的木色，部分壁面及門片是低調質感的藕灰色，房間牆面則是清新的藍等等，從公共空間到私領域，皆創造了一個接近自然、舒適無壓的氛圍。

配色邏輯 2 玄關屏風與圓形天花，鋪陳代表自然的「綠」，屏風一側如葉脈鏤空搭配鏡面，另一側則是葉形手工拓染上色，凹凸、虛實不同手法對應，形成獨特趣味。櫃體與層板則是與綠呼應的大地淺駝色。

Dulux 70YY 34/180　　Dulux 40YY 60/103

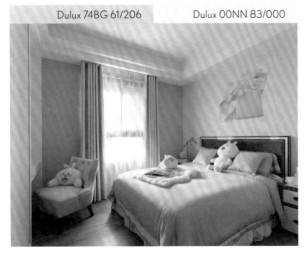

Dulux 74BG 61/206　　Dulux 00NN 83/000

配色邏輯 3 女兒房的牆面以 Tiffany 藍妝點幾許清新浪漫，床頭壁面則是銀色光澤質感的壁紙，上頭俏皮的禮物盒圖案輸出，是讓人看了心花怒放的一大亮點。

HOME DATA：屋齡／新成屋・坪數／35 坪・主要建材／實木貼皮、木作烤漆、不鏽鋼鍍鈦、磁磚、清水模、超耐磨地板　文__張景威　圖片提供__曾建豪建築師事務所 /PartiDesign Studio

case22

不同材質，
體現慵藍家居

設計師將原本四房展開為一個行政套房的大空間，讓只有夫妻兩人居住的環境能呈現開放、流通並且有良好互動的關係。而在每一個開放的空間格局裡則運用活動金屬滑門以及電動捲簾，能依照不同情境所需的使用狀況來調整隔間。

入口處以霧面石英磚鋪設的落塵區、木作清水模鞋櫃和儲藏櫃作為整個家的起點。後方雙面櫃體則利用壁面，規劃許多滿足儲物使用的儲藏櫃空間。色調上選擇屋主最愛的藍灰色做為主軸，搭配清水模與黑色鐵件等冷調質感元素，讓藍、灰、黑藉由不同材料來展現層次並加上實木貼皮、木地板來對比與增添空間溫潤感。

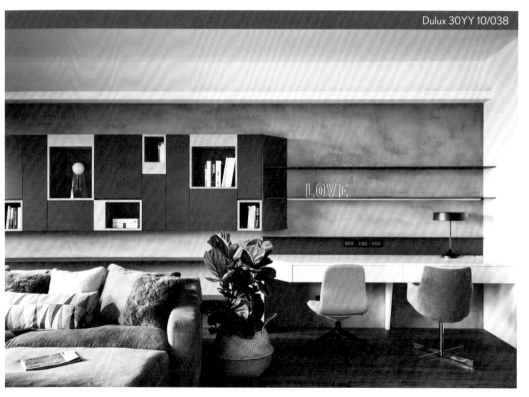

Dulux 30YY 10/038

配色邏輯 1 利用清水牆有層次的灰讓櫃體的黑突顯出來，並利用錯落的鋼刷木紋作為黑色櫃體的跳色。同時沙發的藍灰色與抱枕的暖色呼應了木頭色，並在質感做出軟硬的層次對比。

配色靈感 & 壁面用色概念

重點一：以部分暖色增添冷色藍調的溫潤感
當初設計師與屋主在規劃討論時，主人對於藍灰色莫名的熱愛，因此將空間定調以藍、灰、黑呈現，並在比較冷調的藍、灰、黑色中加入溫暖的木質調或橘黃色來增添空間中的溫潤感。

重點二：同色不同質地展現層次
本案利用不同材質來表現不同的藍與黑，例如有烤漆的黑、磁磚的亮黑、鐵件的黑等來表現黑的變化，或是利用壁面清水的灰、磁磚的灰及系統櫃的灰來表現異材質的層次。

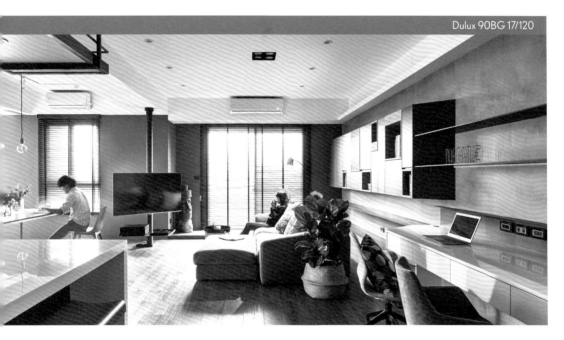

Dulux 90BG 17/120

配色邏輯 2 牆壁選用屋主熱愛的藍灰色，並與沙發的土耳其藍及書桌、椅的藍相互呼應，雖然同樣都是藍色，但在不同深淺與材質下展現不同的紋理層次。

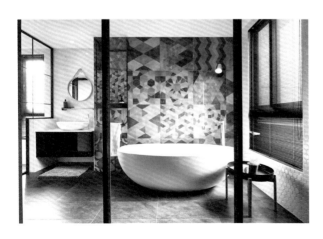

配色邏輯 3 在定調空間的藍、灰、黑的色調之後，設計師在衛浴也同樣使用藍灰黑的幾何圖形瓷磚，並利用六角形的白色磁磚、黑色結晶鋼烤門片與水泥灰黑色地面磁磚來相互搭配延續整個居家的配色邏輯。

HOME DATA：屋齡／新成屋．坪數／45 坪．主要建材／鏡子、噴漆、石材、塗裝板
文__張惠慈　圖片提供__堯丞希設計

case23

沉穩色調，同時擁有
日常居家與飯店風格

本案以白、灰、木紋為主要色系，設計師運用深淺灰色、深淺木紋，打造空間的層次感。單純的無彩度色彩，讓人感到冷靜平和、沉穩安定，適時地轉化每個顏色在空間中扮演的角色，讓空間不會因為無彩度而顯得單調，反而塑造出獨特的人文效果。

堯丞希設計認為，油漆是最好取得的素材，設計者的身分則是為了整合空間，將空間的色彩搭配到淋漓盡致，讓整體空間設計展現獨特氛圍。但設計師也提醒，盡量不要用太亮的顏色，適時地融合黑或白，在空間規劃上，會有更好的配色效果。

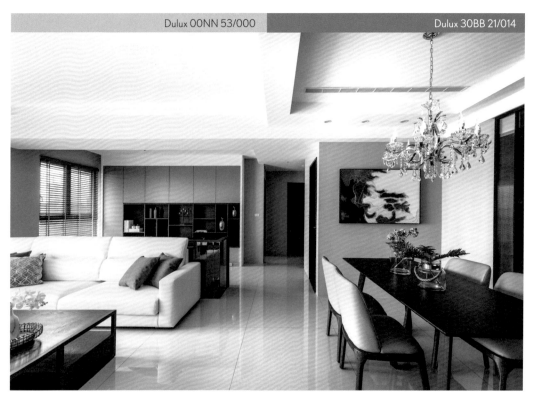

Dulux 00NN 53/000　　　　Dulux 30BB 21/014

配色邏輯 1 客廳區域壁面主要以淺灰色為主，天花則以百合白大面積鋪陳，其他再輔以淺色的布料、吊燈，與深色的櫃子、桌子等硬體配件，達到空間的平衡感與和諧。

配色靈感 & 壁面用色概念

重點一：靜心人文的舒適家居

位於桃園高鐵站附近、屋齡不到 5 年的新成屋，屋主為旅居國外的醫生夫婦，為了不想回國只能住飯店，而買了這間屋子。設計師將此空間設計的如同飯店一般舒適，運用不同灰階打造有質感的精品風格，反而形塑出沉穩的人文之感。

重點二：延伸灰階色調融合木紋

空間上雖然運用不同顏色深淺搭配的灰階效果，但仍然劃分主副界線。主要以柔和的暖灰，搭配木紋與深灰平衡整體的視覺效果。每個空間也運用不同色階區別，像是客房是以木皮、淺色為主，而主臥則是以大地色系、深咖啡色為主。

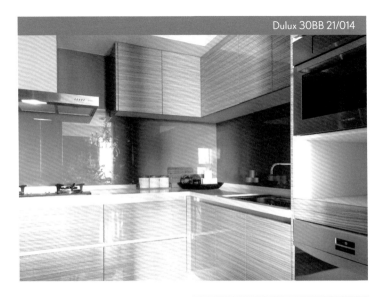

Dulux 30BB 21/014

配色邏輯 2 廚房的廚具皆是建商既有的系統設備，設計師運用深灰烤漆玻璃襯托木紋廚具，也讓空間設計達到一致性。

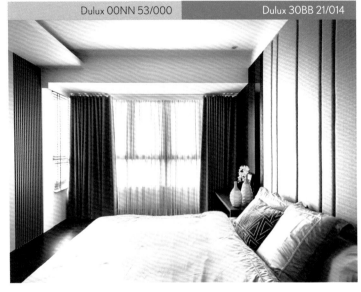

Dulux 00NN 53/000　　Dulux 30BB 21/014

配色邏輯 3 主臥的床頭，運用大地色系的表布與深咖啡色的木紋為主。灰色則成為配角與電視牆後方的背景顏色，並以鐵灰、淺灰帶入，讓整體色系融合，呈現冷靜平和的空間氛圍。

HOME DATA：屋齡／30 年・坪數／30 坪・主要建材／人字型拼貼木地板、沃克板、玻璃、鐵件、大理石材、植栽牆、樹脂地坪　　文__陳淑萍　圖片提供__璞沃空間 PURO SPACE

case24

光與藝術迴路，
城市雅痞的空間記憶

傳統透天厝的單層空間，窄閉幽暗的狹長屋型，加上老屋年久失修的壁癌、漏水，除了屋況本質需被重整之外，為了讓空間機能更符合屋主個人使用，設計師將舊有隔間全部破除，取而代之的是雙邊皆可通行的環狀動線，並用玻璃門片取代隔牆，形塑出可獨立又開放的自由場域。

屋子前後的大面開窗，特別運用天井特色，增設玻璃折疊門定義裡外界線關係，並搭配苔草植栽牆，藉由綠意緩和空間氛圍，創造出半戶外廊道。室內的天花與地坪則以異材質銜接，人字拼貼的木地板和樹脂地坪，暗示出不同空間的屬性，壁面則用冷色調處理，沒有多餘裝飾的簡鍊，成為突顯屋主畫作收藏的最佳背景。

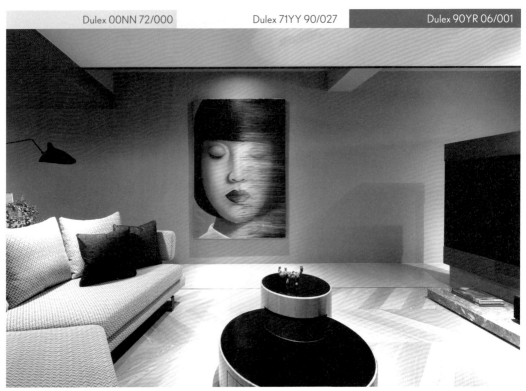

Dulex 00NN 72/000　　　Dulex 71YY 90/027　　　Dulex 90YR 06/001

配色邏輯 1 白色天花、灰色壁面，沒有多餘裝飾的簡潔，成為屋主展示收藏畫作的最佳襯底。地坪運用樹脂與木地板兩種異材質搭配，中間以銅條無縫銜接，人字型拼貼的木地板同時也平衡了空間溫度。

配色靈感 & 壁面用色概念

重點一：打破場域的藝廊實驗

家不應該只是一個睡覺飲食的空間，而是象徵著一種「生活風格與態度」。設計師透過開放動線，賦予空間新的意義，於是，你會在不同角落停駐思考，看著光影紀錄一日，或者看書、看電影、欣賞畫作，實現都會雅痞的生活方式。

重點二：灰色調創造無限可能性

以灰色調為背景，沒有多餘累贅的裝飾，反而創造無限思考的空間可能性。不拘泥傳統隔間方式，搭配房子本身的天井特色，大膽的把空間畫面留給自然光影灑落展演。除了光譜變化外，牆上的主角還有屋主收藏的當代風格畫作，居住空間多了藝廊情境的想像。

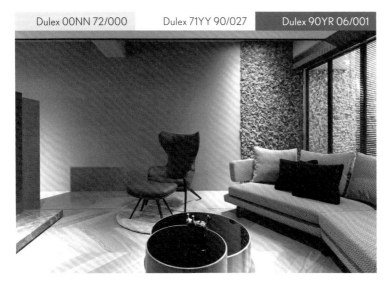

Dulex 00NN 72/000 　　Dulex 71YY 90/027 　　Dulex 90YR 06/001

配色邏輯 2 沙發後方輕透的落地玻璃與折疊門，強化了天井的引光功能，並以 L 型長廊界定出內外。大面的苔草植栽牆增添清新綠意、緩和氣氛，且天然苔草經特殊加工處理，日後也容易維護。

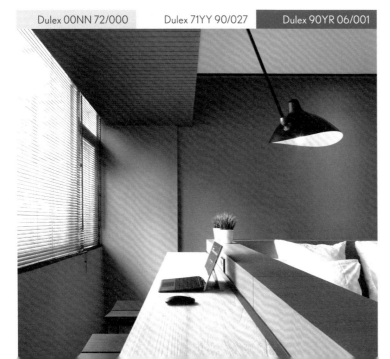

Dulex 00NN 72/000 　　Dulex 71YY 90/027 　　Dulex 90YR 06/001

配色邏輯 3 臥房以架高地板取代床架，芥末黃色的床頭背板，採用沃克板搭配木作，L 造型設計提供睡眠時的包覆安定感。另外，床背板的左側延伸成桌板設計，空間除了休憩之外，還多了閱讀機能。

HOME DATA：屋齡／5年・坪數／整層20坪，外場5坪・主要建材／鐵件、柚木的集成材、栓木木皮、復古磚、黑板漆、水性烤漆　文＿吳念軒　圖片提供＿賀澤室內設計裝修工程有限公司

case25

包子店不傳統，
復古港味吸睛亮眼

「為甚麼包子店都長得一樣？」年輕創業的兩夫妻從港式店名「溫拿」＝Winner出發，希望打造一間有別傳統的包子店形式。設計師將店名、商品的賣點與設計相結合，以藍色為主色調，將清新的涼感與傳統熱烘烘且油膩的包子店形象做出區分，再植入香港殖民時代的元素。

應用與「藍」對比的輔色「黃」，變化材質和線條，襯出主要空間的重要性，例如：亮鵝黃的英式線板窗花，成為過客聚焦窗內櫃檯的重要安排。甚至販售產品的形象包子與正港味的凍檸茶也與空間氛圍相連結。

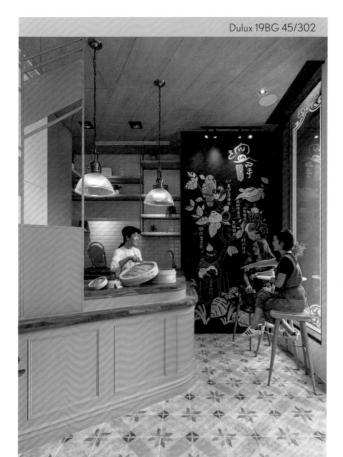

Dulux 19BG 45/302

配色邏輯1 亮眼的湖水藍櫃檯是空間中的主要色彩，有別於港式高聳的櫃檯，發揮設計巧思，放低高度、拉近距離、木質檯面帶出接待親切的姿態，第二層的低矮木層架得以置放包包，更顯貼心。亮鵝黃的窗花，與主色對應，讓人想一窺店內。

配色靈感 & 壁面用色概念

重點一：深淺 vs 對比，專注聚焦

最直觀地用顏色說話，亮麗的湖水藍、溫潤的木質檯面營造出休閒的舒適氛圍，清新的藍黃配色，不如印象中包子店熱烘烘的景象，入店門時瞬間感到輕鬆涼爽，同時讓購餐區與等候休息區界線清楚。

重點二：主副色分界，熱鬧且溫馨

空間中植入不同彩度意象的黃，與聚焦吸睛的亮色湖水藍櫃檯、淺藍休憩等候區以及淺灰藍的復古花磚相互呼應，帶出主副的空間分野；櫃檯處因著熱騰騰的包子白煙渺渺，朝氣十足；等候區舒適溫馨，等待也好、就近坐下吃起包子也行，自在輕鬆。

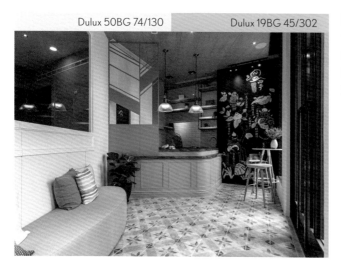

Dulux 50BG 74/130　　　　　　　Dulux 19BG 45/302

配色邏輯 2 櫃檯邊上的大型線條屏風，功能為包子出爐時，避免熱氣大量竄出的安全設置，有別於制式的不銹鋼擋版，以樹的形象出發，開鍋出爐時，白煙飄渺，營造欣欣向榮、蓬勃發展的意念。

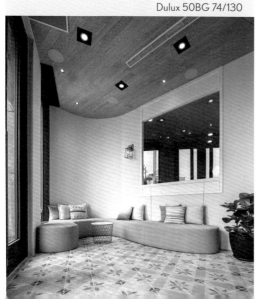

Dulux 50BG 74/130

配色邏輯 3 淺藍色的等待區、溫馨舒適的弧形座椅，以顏色的深淺將主副空間做出區分。大面積的窗台其實是展示櫥窗，客人可以看到包子加工的過程，同時還隱藏了一處卡榫隱藏門，作為大型機具進出的入口。

HOME DATA：屋齡／25 年・坪數／25 坪・主要建材／鐵件、磨石子地板、系統櫃、不鏽鋼　文＿＿吳念軒　圖片提供＿＿一水一木設計工作室

case26

靜謐輕盈的湖水藍，
玩色異國風烘焙廚房

業主開設招待所式的烘焙料理坊，主要做小班制的教學與網路銷售。由於原格局採光不足，加上烘焙環境溫度較高，業主希望整體空間有輕盈的氛圍，降低燥熱、油膩的感覺。

設計師以南法風情結合美式輕工業風格，柔和低彩的湖水藍為牆面主色調，地坪保留原來水泥灰磨石子地板，再以同色調帶線條變化的塊毯，營造靜謐的法式優雅，高彩度 Tiffany 藍的廚檯成為空間中的主視覺，傳達該空間主角的位置。白色天花板在設計手法上不上封，僅以簡約線條做出造型，方便管線設備檢查更新所用，同時拉高空間的視覺高度。

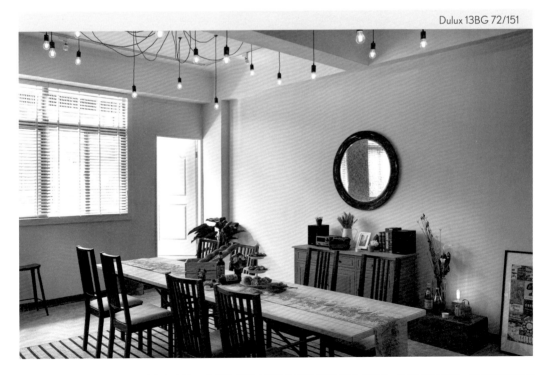

Dulux 13BG 72/151

配色邏輯 1 水泥灰的磨石子地板有好清理的特性與湖水藍牆面營造靜謐的法式優雅，同色條紋塊毯，區隔出用餐空間，溫潤冬天腳踏地時的冰涼觸感。

配色靈感 & 壁面用色概念

重點一：色彩溫感下降，靜謐輕盈

有別於一般烘焙環境高溫油膩的刻板印象，用飽和度較低的湖水藍牆面與磨石子灰的地坪將整體的溫感下降，進到空間時心情自動平靜下來。而高彩的 Tiffany 藍主烘焙檯聚焦吸睛，營造輕盈且舒適的視覺感受。

重點二：主副視覺，巧妙分野

全室以低彩度的湖水藍環繞四周，入門眼見 Tiffany 藍的亮眼廚檯，藉由視覺聚焦突出的量體，說明整個環境的主要功能；另外，以同地坪磨石子灰的塊毯、升階的檯面區分出烘焙料理區、用餐區、沙發區，保留環境應變調整的空間。

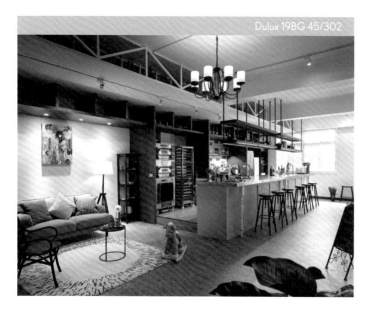

Dulux 19BG 45/302

配色邏輯 2 以塊毯做出輕鬆舒適的沙發區，淺色調與亮色讓烘焙區做出主副的區隔，同時能接待皮件區、烘焙區的客人。木質流理檯地面，墊高隱藏管線也滿足主人喜歡光腳踏在溫潤木地板感覺。

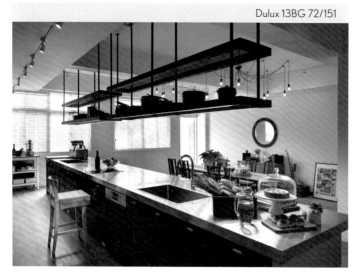

Dulux 13BG 72/151

配色邏輯 3 白色百葉窗、不銹鋼檯面、鄉村風格的歐式線條，正是留學海外的業主所好。鐵件層架以巧思嵌入照明，承重結構直達天花板，能擺放大量的烘焙鍋具。

HOME DATA：屋齡／4年・坪數／68坪・主要建材／金色金屬板、壓花玻璃、馬來漆、鐵件、磁磚、石材　文__陳淑萍　圖片提供__齊禾設計

case27

月光指路，
進入粉紅閃耀的幸福空間

地坪特意用兩種材質顏色拼接，引出鄉間小徑般的空間感。順著「小徑」兩側可以看見粉紅漆牆與淺白石材磁磚相間的壁面，粉彩效果與獨特光澤，像是洋溢著對未來美好憧憬的浪漫想像。一個轉彎，則遇見了象徵夜晚的深藍色牆，一如踏上夜幕中由月光指引出的道路，進入月光寶盒空間。

桌面與吧檯的大理石紋路，呈現優雅質感，並透過多元異材質的搭配，如鐵件鑲嵌壓花玻璃的屏風隔間、金色金屬板等，呈現繽紛活潑感。座位上，一顆吸睛的月球主題燈，以及許許多多閃耀光芒的圓形金屬小球，則是一顆顆宛如夢幻珠寶的燈飾，照映著空間中那股粉紅泡泡的幸福氛圍。

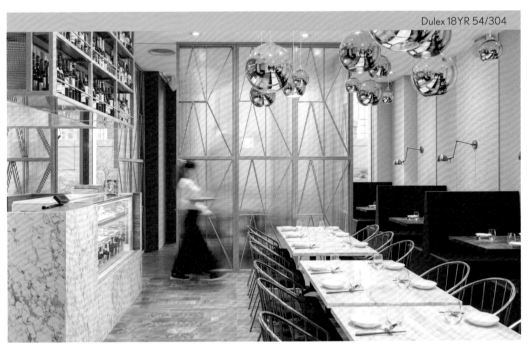

Dulex 18YR 54/304

配色邏輯1 仿石材的深灰色地坪搭配胡桃木紋地板，創造出小徑般的空間動線。金銅色圓形金屬小球，則是光芒閃耀的燈飾，也像一顆顆質感精緻的珠寶，搭配大理石吧檯與桌面，營造出夢幻優雅的飲食氛圍。

配色靈感 & 壁面用色概念

重點一：收藏夢幻情懷的月光寶盒

以女性為主要訴求對象的餐飲空間，希望打造如婚紗店般的幸福感，透過洋溢著少女情懷的色彩、以及珠寶般的燈飾配件，搭配象徵優雅華麗寶盒的石材與金色金屬板，在熒熒閃光中，彷彿能將這份美好收藏心底。

重點二：用深藍夜色烘托粉色甜美

夜的深濃，更能彰顯光的明亮、粉色的輕快。空間中的冰山深藍色壁面，象徵黑暗中的夜色，襯托出月光的明亮動人、珠寶的閃耀珍貴。而金色鐵件鑲方格壓花玻璃的空間隔間，則像是個大型珠寶盒，在夢想與現實交織中，隱約勾勒出對未來的憧憬。

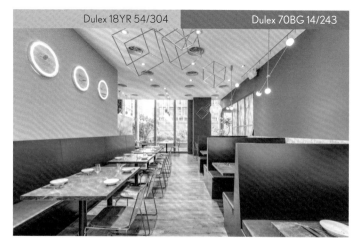

Dulex 18YR 54/304　　　Dulex 70BG 14/243

配色邏輯 2 粉紅色代表著浪漫與對未來的憧憬，而冰山深藍色則是夜色般襯底。粉色牆上的圓形壁飾燈具，其實是由化妝燈改造，彰顯女性化韻味。反射的金屬小球、金色燈飾，則如珠寶般呈現空間細緻感。

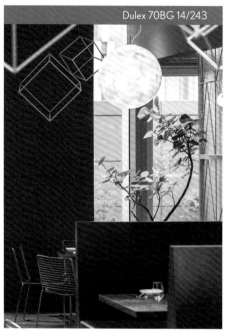

Dulex 70BG 14/243

配色邏輯 3 包廂座位區的落地玻璃窗引景入內，搭配悠閒感的鐵製椅，彷彿創造一處戶外景致。金色屏風鐵件、金色方形吊飾，具有將空間中的黑與粉色，產生協調、平穩功能，月球吊燈則強化了「月光寶盒」的空間主題。

HOME DATA：屋齡／10 年・坪數／120 坪・主要建材／鐵件、復古文化石磚、水泥粉光、蛇紋大理石、石材　文＿陳淑萍　圖片提供＿慕澤設計

case28

倉庫古堡，
工業個性與義式典雅一拍即合

義式餐廳以義大利西北部的城市「貝加莫 Bergamo」命名，設計師透過材質、色調處理，將義國西北部的建築風光元素帶入。空間保留了原鐵皮倉庫的挑高尺度，外牆壁面以類似砌石手法處理，搭配不規則石材地坪，還沒入門就能感受濃濃的歐洲異國風味。

空間以深灰黑的頂棚漆色為襯底，大面積的橄欖綠牆、紅色復古文化石磚，創造紅配綠的視覺衝突趣味，水泥粉光地坪以及金屬元件配飾、特意強調的通風管路，則在義式調中帶出工業風個性。透過大面積開窗、羅馬式建築語彙的圓拱窗設計，為這個深色濃重的個性空間，柔軟調和許多。

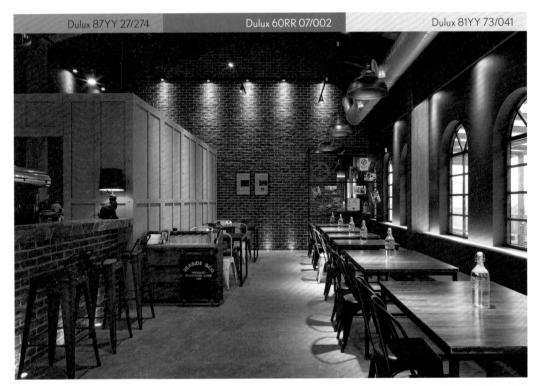

Dulux 87YY 27/274　　　Dulux 60RR 07/002　　　Dulux 81YY 73/041

配色邏輯 1 挑高斜屋頂的深灰黑漆色為空間襯底，綠配紅立面創造視覺衝突。復古文化石磚、水泥粉光地坪、金屬元件配飾，帶出低調工業風個性。宛如大型木箱的灰色區域，其實內藏著餐廳熱炒區，壁面上還能看見仿古代歐洲門片的釘釦凹凸。

配色靈感 & 壁面用色概念

重點一：義式氣質打造的餐食空間

以義大利異國風情為基調，為了呼應這個有著濃濃藝術人文歷史的國度，在沉穩的橄欖綠與灰黑色彩中，加入帶點質樸滄桑的紅磚牆，搭配具質感的大理石吧檯檯面、仿歐洲古代釘釦大門的隔間以及圓拱窗元素，讓義式質感鮮明呈現。

重點二：當橄欖綠遇見樸質紅

空間立面以「綠」與「紅」搭配，極為強烈的互補配色卻能和諧存在，主要是「綠」挑選了降低彩度的橄欖綠，讓視覺效果不失穩重；「紅」則因為復古文化石的斑駁肌理，讓空間多了質樸、少了銳利。斜屋頂上的深灰黑、粉光地坪的淺灰，不過分搶戲，恰如其分的為空間色彩襯托加分。

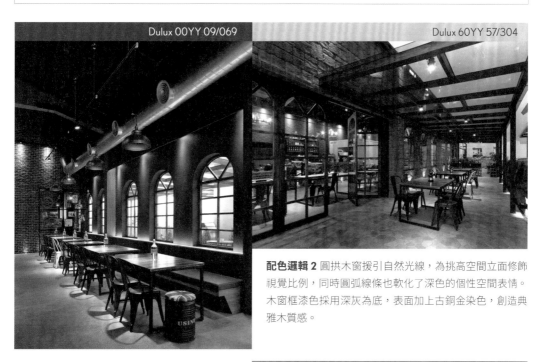

Dulux 00YY 09/069

Dulux 60YY 57/304

配色邏輯 2 圓拱木窗援引自然光線，為挑高空間立面修飾視覺比例，同時圓弧線條也軟化了深色的個性空間表情。木窗框漆色採用深灰為底，表面加上古銅金染色，創造典雅木質感。

配色邏輯 3 空間裡的空調管線，以粗獷冷調的金屬管，懸吊於座位之上；而與之對比的，則是光澤細緻、微帶橄欖墨色的吧檯檯面，蛇紋大理石面材紋理豐富，呼應圓拱窗的古典義式氣質。

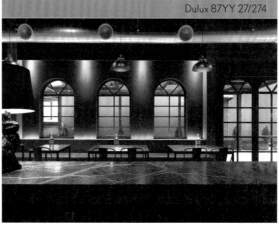

Dulux 87YY 27/274

HOME DATA：屋齡／新成屋 ·坪數／15 坪·主要建材／織紋壁紙、線板、大理石、百葉窗、鐵件割字　文__陳淑萍　圖片提供__璞沃 空間 PURO SPACE

case29

Old Fashioned VS Mordern，
打造紳士的「藍」圖

英式 Barber Shop 位於 AVEC 沙龍五樓，建築外觀為冷調理性的清水模，公共梯間則以大膽活潑的桃紅色彩迎賓。一轉進店裡，迎面而來的是飽和鮮明的藍色牆面，強烈漆面跳搭，創造視覺上反差效果，也象徵著空間屬性的過渡轉換。

黑白仿古磚彰顯了英倫風格的華麗復古，同時格子也為空間帶來變化與裝飾。與地坪對應的天花板，則運用帶有織紋的壁紙與深木色線板，展演著如紳士西服般的氣質優雅。紅銅色鑲釘門片、大理石桌搭配復古理髮座椅，營造一種向經典致敬的「老派」美感。座位區的方形鏡內，映著後方百葉窗的明亮簡潔，坐在鉚釘皮革沙發椅上靠窗小酌，享受這專屬男人的品味時光。

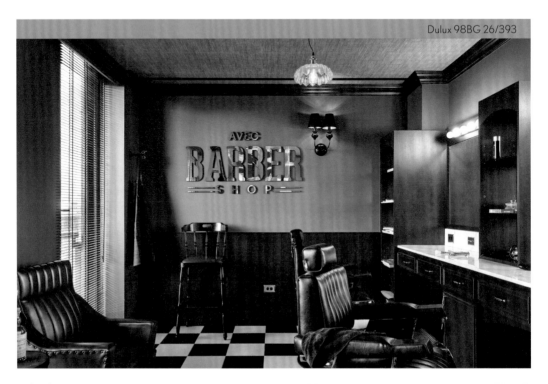

Dulux 98BG 26/393

配色邏輯 1 摩登飽和的藍，描繪當代英倫男仕的都會潮味；黑白交錯的仿古磚，讓人看了直覺聯想到西洋棋盤與英國貴族的華麗復古；天花板有如西服般的織紋壁紙與深木色線板，淡淡散發著優雅質感。

配色靈感 & 壁面用色概念

重點一：走進倫敦街角的 Barber Shop

一直以來，英國紳士給予人的印象，是貴族氣息的優雅與翩翩風度，在這專屬男士的 Barber Shop 裡，設計師便是以英倫紳士為勾勒藍圖，各種姿態優雅的傢具裝飾、織品壁紙，強烈配色與英倫風格裝修，讓人彷彿走進倫敦街角的英式 Barber Shop。

重點二：英倫經典中的潮流摩登

空間跳脫台灣一般理髮廳樣式，將英倫傳統經典與摩登潮流揉和。貴族氣息般的黑白格子仿古磚、深木色壁面腰板與線板，豐富了整體視覺；飽和的藍色漆牆，則散發濃烈摩登品味。一絲不苟的追求完美與細節，正是紳士精神的最佳顯現。

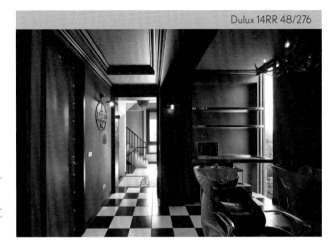

Dulux 14RR 48/276

配色邏輯 2 公共區電梯間壁面是桃紅色，轉進空間則銜接了飽和鮮明的藍。入門處一小塊皇室盾牌樣式鐵件，低調地裝飾壁面，還可在沖洗區的復古鹿角吊燈、洗手間的紅銅色鑲釘門片上看見這細膩處理。

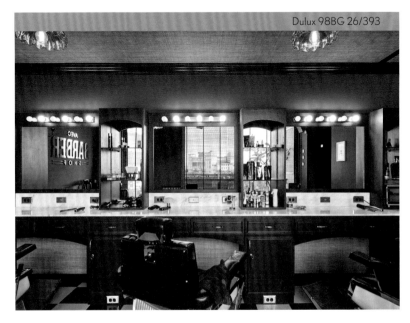

Dulux 98BG 26/393

配色邏輯 3 原汁原味的復古理髮椅，搭配胡桃木皮染色櫃體，古典與潮流髮型店的結合，衝擊出新舊揉合的反差火花，潮味之下，彷彿在用一種「老派」美感向經典致敬。

HOME DATA：屋齡／ 10 年‧坪數／ 80 坪‧主要建材／美耐板、文化石、超耐磨木地板、水泥漆　文__吳念軒　圖片提供__大秝設計

case30

只想待在這，
圖書館就是我的童年城堡

「鼓勵孩子愛上閱讀、親近閱讀！」永春國小的師長們希望能以這樣的想法著眼圖書館的改建。設計師將圖書館外觀以「城堡」概念發想，用文化石勾勒堡壘的線條，拱形挖洞，營造私密的閱讀空間與入口，另外，大面積的開窗，吸引孩子得以探頭館內的樣貌。

內部則用低彩度的繽紛色彩，將大自然的樣貌與動物的形象通通搬了進去，木質感的主色調，平衡校園內的熱鬧朝氣；繽紛的各區意象，除了營造滿滿童趣外，色彩飽和度較低的色彩分配，保持活潑又不干擾閱讀。流線彎曲的色彩書櫃，不經意地為空間做出區隔。設計師說：「先引發孩子的好奇心進到空間正是關鍵。」

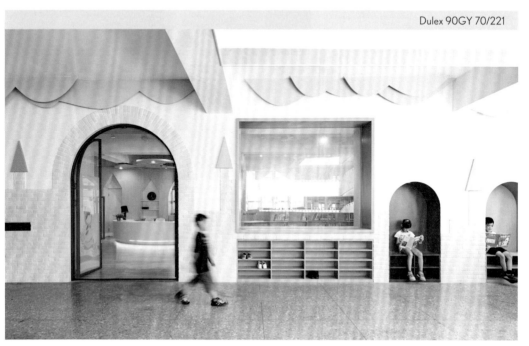

Dulex 90GY 70/221

配色邏輯 1 圖書館的外觀是城堡的樣貌，用文化石勾勒堡壘的線條；拱形挖洞，一側是門、一側是提供學童穿鞋或小小的讀書空間；鞋櫃處有大面積的開窗，吸引來往或準備入館的孩子得以探頭一窺館內的樣貌。

配色靈感 & 壁面用色概念

重點一：七巧板拼貼，讓顏色成為主題

以色彩作為主題閱讀場域的區分，藍色海洋區、綠色大樹區、木質色是小山丘；另外七巧板的拼貼方式，植入各區域宜有的動物意象，館外則以文化石、拱型門等元素帶出城堡的輪廓，整體營構築童趣、益智、活潑、繽紛的空間氛圍。

重點二：色彩與拼接，意象滿分

以木質感為主色調，溫潤平和；低彩度的輔色，取決各區域的主題特色分野。大樹區以綠、黃色形塑，表現大樹的樣貌；海洋區以藍色入主，加上魚形狀的七巧板拼接；山丘區，是孩子們最愛的堡壘，設計矮階以及大熊、狐狸等圖塊，空間協調又有趣。

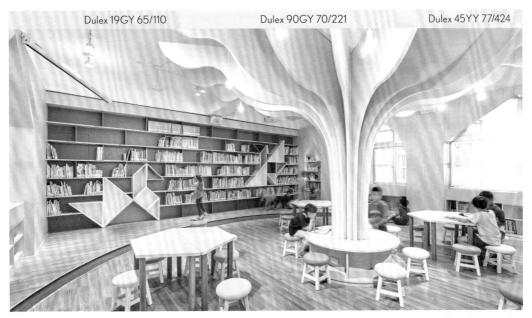

Dulex 19GY 65/110 Dulex 90GY 70/221 Dulex 45YY 77/424

配色邏輯 2 大樹區域可容納一個班級，圍繞在樹周圍的低矮圓凳與或圓或多邊的桌面，符合學童的閱讀高度。借用飽和度較低的大地色系勾勒大樹的輪廓，彷彿體驗大樹底下閱讀的樂趣。

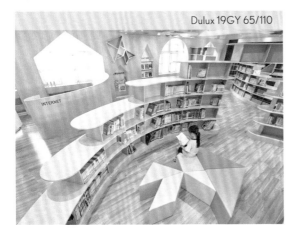

Dulux 19GY 65/110

配色邏輯 3 除去稜角的彩色流線書櫃，首重館內的學童安全，自在流暢的擺放，附加顏色的區分，自然隔出了既開放又隱密的閱讀空間；層層退縮的層板，除了考量兒童的身高需求外，同時增加視覺的層次與寬闊。

CHAPTER

4

為空間牆面換上嶄新顏色

PART 1
色彩傢飾靈感指南

▋用色彩為你家提升顏值

在這個顏值正義的時代,越來越多的人對於美的要求從外表延伸到了居所,探討家居的顏值,不僅僅是一件屬於設計師的事,也是時下年輕家庭的時髦話題。家居顏值在於很多細節的掌控,一盆植物帶來的生機勃勃,一套床品帶來的細膩質感,一系列契合空間氣質的配色,都讓家的顏值提升。

Dulux 得利美學中心致力於推動家居空間色彩的運用,並根據大中華消費者的用色喜好,甄選出 40 款適合兩岸三地居住空間的色彩,適用於各個不同需求的家庭,以色彩的力量為家添彩,設計出消費者理想的居家配色。

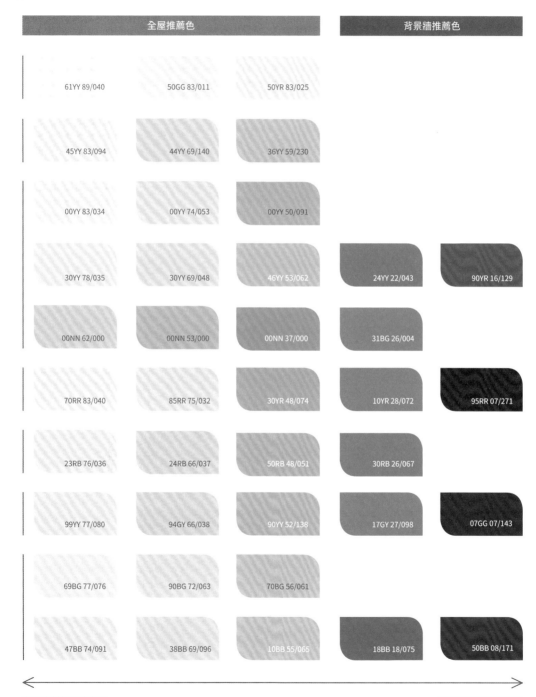

配色運用推薦 Dulux let's colour

全屋推薦色			背景牆推薦色	

白色

| 61YY 89/040 | 50GG 83/011 | 50YR 83/025 | | |

黃色

| 45YY 83/094 | 44YY 69/140 | 36YY 59/230 | | |

| 00YY 83/034 | 00YY 74/053 | 00YY 50/091 | | |

中性色

| 30YY 78/035 | 30YY 69/048 | 46YY 53/062 | 24YY 22/043 | 90YR 16/129 |

| 00NN 62/000 | 00NN 53/000 | 00NN 37/000 | 31BG 26/004 | |

紅色

| 70RR 83/040 | 85RR 75/032 | 30YR 48/074 | 10YR 28/072 | 95RR 07/271 |

紫色

| 23RB 76/036 | 24RB 66/037 | 50RB 48/051 | 30RB 26/067 | |

綠色

| 99YY 77/080 | 94GY 66/038 | 90YY 52/138 | 17GY 27/098 | 07GG 07/143 |

藍色

| 69BG 77/076 | 90BG 72/063 | 70BG 56/061 | | |

| 47BB 74/091 | 38BB 69/096 | 10BB 55/065 | 18BB 18/075 | 50BB 08/171 |

高明度低飽和度色彩　　　　　　　　　　　　　　　　低明度高飽和度色彩

塗刷前：

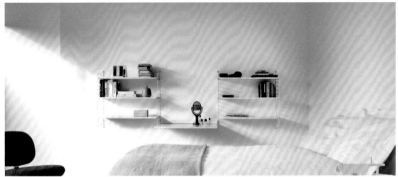

塗刷後：

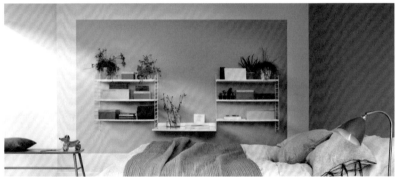

立即動手！玩轉屋內牆！

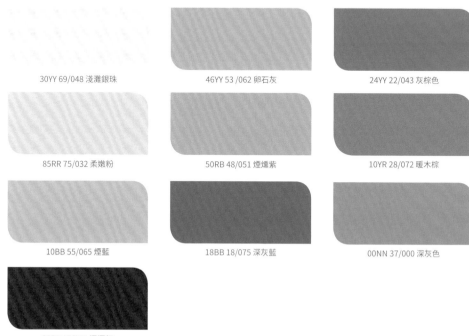

30YY 69/048 淺灘銀珠

46YY 53 /062 卵石灰

24YY 22/043 灰棕色

85RR 75/032 柔嫩粉

50RB 48/051 煙燻紫

10YR 28/072 暖木棕

10BB 55/065 煙藍

18BB 18/075 深灰藍

00NN 37/000 深灰色

95RR 07/271 深酒紅

※ 塗刷面積、塗刷環境、採光條件以及所用材料的不同均可能造成實際塗料顏色效果與本書所示顏色效果的視覺差異，色號確認
請以 Dulux 得利塗料色卡為準。

PART 2
單色的牆面運用

▍輕鬆玩出家的特色

進行色彩佈置時,可先決定整體的調性及風格,再著手牆面的顏色搭配,因為牆面色彩可以是空間的主角,也可以作為傢具傢飾品配置時的背景,能夠襯托突顯物件,也能與飾品結合,和諧融入居家空間視覺,只要掌握簡單的牆壁配色原則,就能輕鬆上手。

淺灘銀珠帶著海灘般的沉穩與優雅。在整牆的應用時,搭配美式風格的傢具,深色木質感與牆面的通透色彩營造出一種沉著穩重的大氣感,並且不需要過多修飾。

Dulux 30YY 69/048

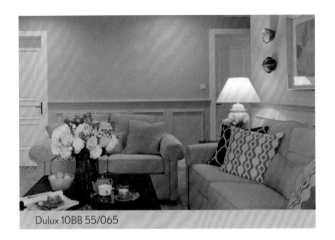

Dulux 10BB 55/065

煙藍色淡雅而柔和。在搭配淺色傢具時,可以組合一些同色系配飾,如檯燈、裝飾畫等等,讓色彩的層次更分明。

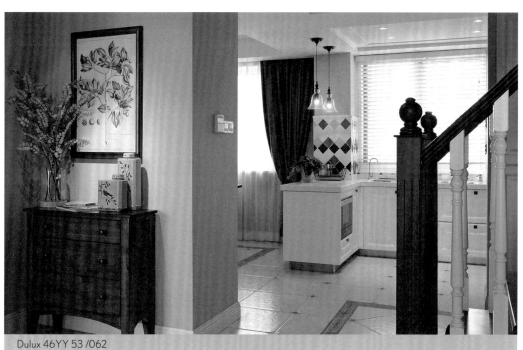

Dulux 46YY 53 /062

帶著暖意的卵石灰。卵石灰是一款中性色，搭配原木色傢具和花磚打造出一個寫意的美式空間。

Dulux 10BB 55/065

深灰藍帶著北歐的氣質適用於背景牆。和不乏創意的家居配飾契合得恰到好處，在簡約的線條與綠植的組合中展現出生活的曼妙。

柔和的柔嫩粉很適合營造一種浪漫的氛圍。搭配法式宮廷風的淺色傢具，以及淺色印花的軟包與靠墊，帶著夢幻的生活氣息，恬靜卻不會覺得過於甜膩。

Dulux 10BB 55/065

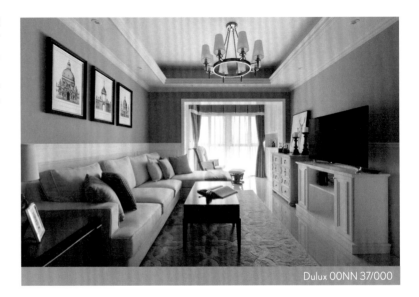

深灰色是一個純然中性的顏色。介於黑白之間，包容萬象，多顏色都可與之搭配出優雅的風貌，而最契合的，當然要數黑白灰的經典搭配，在簡約的配色中營造著平和的氛圍。

Dulux 00NN 37/000

煙燻紫的優雅運用於牆面上。將恬靜延續到空間的每一個角落，搭配白色的傢具與配飾，更增法式氣息。

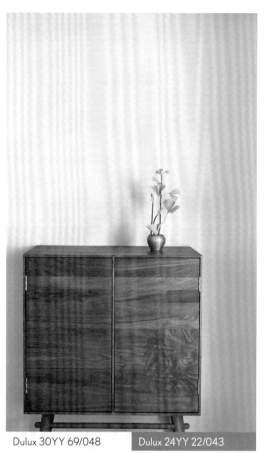

Dulux 30YY 69/048　　Dulux 24YY 22/043

淺灘銀珠與灰棕色組合牆面。
圖案塑造出了一個大氣而不失
靈動的空間，在原木傢具的襯
托下擁有一份禪意。

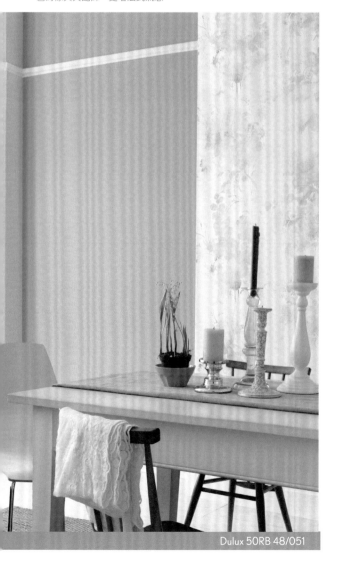

Dulux 50RB 48/051

PART 3
進階模式的拼色優雅

▋色彩搭配的多元變化

運用簡單的輕裝修、色彩換裝及佈置手法，就能讓居家透過色彩表現空間情境與氛圍，並能表現屋主的喜好、風格與品味，從簡單的色彩佈置技巧進階到拼色的多元性，運用色彩的繽紛魔力，讓居家有不同的空間樣貌。

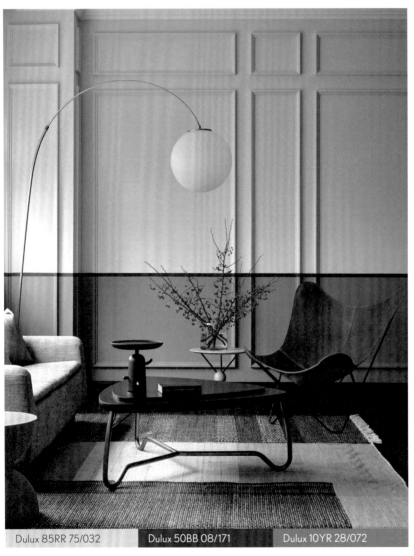

Dulux 85RR 75/032	Dulux 50BB 08/171	Dulux 10YR 28/072

暖木棕與柔嫩粉的搭配。屬於同色系的組合，而在其中以一抹深藍色間隔兩色作為腰線，搭配石膏線將整個空間的精緻與優雅氣質完全呈現出來。

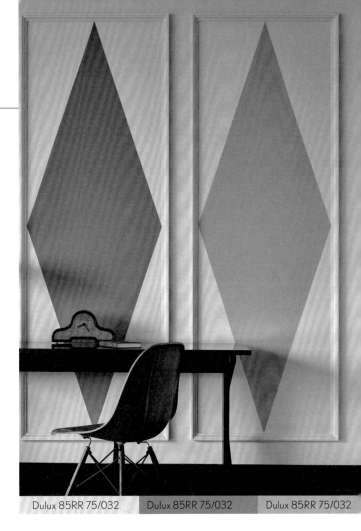

柔嫩粉、暖木棕、搭配同色系的粉色。一起勾畫出一個極富創意的書房空間，以同色系遞進的方式在石膏線內勾畫出幾個菱形，細節之處展現生活的別緻與寫意。

Dulux 85RR 75/032　　Dulux 85RR 75/032　　Dulux 85RR 75/032

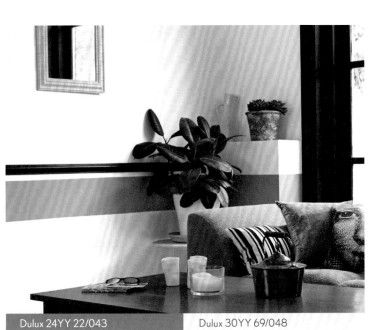

淺灘銀珠與灰棕色的另種搭配方式。可以通過牆面的分割與線條的勾勒，塑造出摩登而不失氣質的空間之感。

Dulux 24YY 22/043　　Dulux 30YY 69/048

▍得利空間配色大師

只要日常生活中拍下想像中的色彩，就能
為你的夢想空間上色，運用空間配色大師
的 APP，讓空間配色立即上手。

INDEX

設計師名單

方構制作空間設計
02-2795-5231
fungodesign@gmail.com

寓子空間設計
02-2834-9717
service.udesign@gmail.com

摩登雅舍室內設計
02-2234-7886
vivian.intw@msa.hinet.net

馥閣設計整合有限公司
02-2325-5019
hello@fuge.tw

璞沃 空間 PURO SPACE
02-2518-3855
rogerr1130@gmail.com

慕澤設計
02-2528-6603
muzemail01@gmail.com

KC design studio 均漢設計
02-2599-1377
kpluscdesign@gmail.com

PSW 建築設計研究室
(Phoebe Sayswow Architects Ltd.)
02-2700-9969
info@phoebesayswow.com

齊禾設計
02-2748-7701
info@chihedesign.com

曾建豪建築師事務所／
PartiDesign Studio
02-2755-0838
partidesignstudio@gmail.com

HATCH 合砌設計有限公司
02-2756-6908
Hatch.Taipei@gmail.com

堯丞希設計
03-3575-057
yaoxhsi@yahoo.com

一水一木設計工作室
03-5500-122
1w1w1@1w1w-id.com

賀澤室內設計裝修工程有限公司
03-6681-222
Hozo.design@gmail.com

北鷗設計工作室
0922-077-695
fish830@gmail.com

和薪室內裝修設計有限公司
04-2301-1755
service@ho-space.com

元典設計有限公司
0922-235-353
origindesign3808@gmail.com

大秝設計
04-2260-6562
talidesign3850@gmail.com

ST design studio
0975-782-669
hello@stdesignstudio.com

藝念集私空間設計
070-1018-1018
design.da@msa.hinet.net

一畝綠設計
0988-377-142
acregreen2012@gmail.com

穆豐空間設計有限公司
0911-338-811
moodfun.interior@gmail.com

奕起設計
0986-851-001 轉 10999
ichi@studio-chi.net

威楓設計工作室
0920-508-087
snowlee21@gmail.com

PAL Design Group
（香港辦公室）
(852) 2877-1233
hongkong@paldesign.cn/hr@paldesign.cn

Style 56

玩色風格牆設計：

不用裝潢，空間換個顏色，美感立即升級

作者	得利色彩研究室
責任編輯	李與真
文字編輯	陳淑萍、吳念軒、張景威、張惠慈、李寶怡、楊宜倩、施文珍、李與真
插畫	黃雅方
封面設計	陳俐彣
美術設計	莊佳芳
行銷企劃	廖鳳鈴

發行人	何飛鵬
總經理	李淑霞
社長	林孟葦
總編輯	張麗寶
副總編	楊宜倩
叢書主編	許嘉芬

國家圖書館出版品預行編目(CIP)資料

玩色風格牆設計：不用裝潢，空間換個顏色，美感立即升級 / 得利色彩研究室著. -- 初版. -- 臺北市：麥浩斯出版：家庭傳媒城邦分公司發行, 2018.10

面；　公分. -- (Style；56)

ISBN 978-986-408-424-1(平裝)

1.室內設計 2.色彩學

967　　　　　　　　　　　　　　　107016694

出版	城邦文化事業股份有限公司麥浩斯出版
地址	104台北市中山區民生東路二段141號8樓
電話	02-2500-7578
E-mail	cs@myhomelife.com.tw
發行	英屬蓋曼群島商家庭傳媒股份有限公司城邦分公司
地址	104台北市民生東路二段141號2樓
讀者服務專線	0800-020-299
讀者服務傳真	02-2517-0999
E-mail	service@cite.com.tw
劃撥帳號	1983-3516
劃撥戶名	英屬蓋曼群島商家庭傳媒股份有限公司城邦分公司
香港發行	城邦(香港)出版集團有限公司
地址	香港灣仔駱克道193號東超商業中心1樓
電話	852-2508-6231
傳真	852-2578-9337
馬新發行	城邦(馬新)出版集團 Cite (M) Sdn Bhd
地址	41, Jalan Radin Anum, Bandar Baru Sri Petaling, 57000 Kuala Lumpur, Malaysia.
電話	603-9057-8822
傳真	603-9057-6622
總經銷	聯合發行股份有限公司
電話	02-2917-8022
傳真	02-2915-6275
製版印刷	凱林彩印股份有限公司
版次	2018年10月初版一刷
定價	新台幣320元整

Printed in Taiwan